U0049136

世界名畫家全集　何政廣主編

# 席勒 Egon Schiele

李維菁●著

藝術家出版社

維也納表現派天才畫家

# 席 勒
## Egon Schiele

李維菁●著　何政廣●主編

藝術家出版社

# 目　錄

# 前　言

　　艾貢‧席勒（Egon Schiele 1890~1918）是奧地利維也納表現派畫家，他享年僅有二十八歲，生命非常短暫，是一位天才型的藝術家，藝術的光輝照耀著歐洲的藝壇。

　　席勒一九○六年進入維也納藝術學院，一九○七年十七歲的席勒，認識了比他年長二十八歲的克林姆，以素描作品向克林姆請教，克林姆讚賞他的天才。一九○八年，席勒進入維也納工坊——當時前衛藝術家組成的團體，並參與表現主義支流——維也納分離派繪畫展覽活動。兩年後，開始描繪自畫像連作。一九一一年席勒在維也納近郊克魯矛畫了很多肖像畫。他的模特兒——克林姆介紹的少女瓦莉，經常在席勒頻臨絕望時，給予支持與鼓勵。過一年他回到維也納，熱衷於風景畫的創作。一九一四年嘗試銅版畫。一九一五年他與伊迪斯‧哈姆斯結婚。一九一八年三月舉行大型個展，藝術創作達到高峰。不幸在這一年十月，維也納蔓延流行性感冒，他懷有六個月身孕的妻子因此病去世，席勒亦隨之染上流行性感冒而在十月三十一日去世。

　　席勒一生飽受挫折，三歲喪姊，十五歲失去父親，不時被「死亡」與那熱愛生命的渴望所困擾。因此他的作品是禁慾的、嚴肅而神聖的。他的畫面洋溢著難於抑制的生活的掙扎與苦悶。

　　席勒在一九一八年嘔盡心血完成全家福〈家庭〉，他不但畫有伊迪絲和自己，甚至將那還未出世的嬰兒也畫出來。這些未來的憧憬與希望對席勒來說，不過是一場遙遠又支離破碎的夢。席勒在創作〈家庭〉時，腦海裡不時浮現達文西名作〈聖安娜〉的巨影，席勒以黑黯狹窄房間取代〈聖安娜〉的幻想風景，代替達文西那著名的衣裳皺紋的是袒露身體的席勒夫妻，一絲不掛，坦誠相見，反而給人感到人類生命的真摯。

　　席勒的作品，特別強調人手和臉部的肌肉神經與血管，在動態時剎那之間的表情，並且細微的刻畫出來。他畫中的裸體或者著衣身體，頸肩與四肢筋肉，看來似是不停地在扭動、跳躍、交錯與伸展，姿勢複雜多岐，但是整體看來是多麼地息息相關，並且融會一體。讓我們清晰地看到一個完整的生命在延續、滅亡、瞬間的燃燒、情緒隨時的變化與成長、肉體每一部份的起伏與情慾，帶來的不可抗禦的衝動等，人類生命內在每一刻的躍動和需求。

　　席勒一直深信畫家的眼睛是觀察對象的第二隻手。他常自問繪畫為什麼不能說是一種預言。事實上，繪畫本身就是人類未來的預見。席勒畢生崇拜的梵谷與孟克，與其說是畫家，勿寧說為預言家或者是觀察家更為貼切。他們都一致衷心去探索與發掘那躲藏在人類內在的熱情，不斷地追求這些事物在視覺與觸覺上的確實性。

二○○四年九月寫於藝術家雜誌社

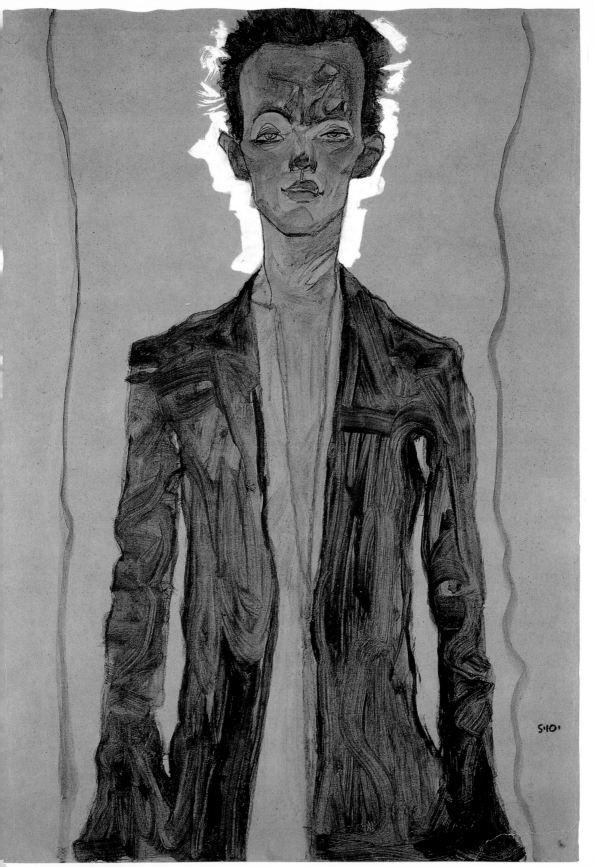

# 維也納表現派天才畫家
# 席勒的生涯與藝術

早在一八九五年托爾斯泰的《論藝術》中，他就曾說到藝術成為一個由審美家編造出來的謊言，藝術的作用淪為不過是娛樂而已。托爾斯泰並不是唯一提出這個觀點的人。歐洲的傳統長久以來，審美家及其論點都被寫實主義這把龐大的保護傘籠罩，但是，這個根深蒂固的傳統，卻在在十九世紀末開始受到嚴厲的挑戰，並且逐漸式微。

過去的審美論者，往往在討論藝術作品時，以美作為一切藝術討論終極與避難所，甚至還對藝術賦予道德上的意涵。這樣的論理方式早已不足以應付新時代的需求。十九世紀末現代主義以後的討論，藝術的定義被擴大、深化，藝術不再是模仿寫實，藝術適用以對付生命中的種種問題與生命中終極恐懼的呈現。特別是當歐洲籠罩在第一次世界大戰的陰影與社會動盪之下，過去的藝術論以及審美觀整個瓦解。

## 時代的背景　人類從未有過的孤獨

在一片充滿不安全感與普遍虛無失落的社會氣氛下，人們對於存在本身的問題與病徵，有更為深入的體會與觀察、感受，這也是心理分析學家得以壯大的社會必然條件。心理分析學派深深影響現代主義以降的知識分子，他們傾向於對中產階級所披戴的

穿著咖啡色外套的自畫像
1910年　水彩、畫紙
44.9×31.3cm
（前頁圖）

理性、實證主義者外觀、道德符碼的僞善粗暴加以拆解。

作家穆希爾（Robert Musil）在他的第一本小說「學生托勒斯的困惑」中寫到：「那些美學上的知識分子靈魂，傾向觀察找出定律，公眾道德，因爲這些人就是這樣被養大的，而且他們甚至繼續用這種方式去理解一切未精雕琢的、有生命力的創造，以及一切更爲細膩幽微的精神活動。因爲唯有如此他們才會有安全感。」

靈魂黑暗的力量，那些在意識之外不被人理解的能量，過去一直被理性所主導的學術界鄙視忽略，一切都以現實知識與理性認知作爲經驗判斷的基礎。在這個理性與實證基礎上發展出來的實證主義心理學，如今卻深被懷疑。理智、意志力，以及從實證基礎發展出來的所有價值，如今卻因不受控制的人類潛意識力量被發現而遭到質疑。

一九一六年出版，由巴爾（Herman Bahr）所寫的《表現主義》一書中，曾形容這個時代：「從未有一個時代如此被恐懼動搖，如此被死亡的陰影籠罩。這個世界從未如此死寂，人類從未如此渺小、如此驚嚇，歡樂從未如此遙遠而自由如此無望，人類隨著他的靈魂哭泣，整個時代成爲一個單一的哭喊，哭喊著他們的需要。藝術也是，哭著進入深層與黑暗中，哭著求助，追隨著精神哭泣，世界秩序被動搖，人類深深感到自己被遺棄。」

人類首度體認到自己如此無助、無家可歸，這些體認爆發出一種深層的恐懼。這種恐懼正是表現主義這一世代畫家最主要的情感與生命經歷，他們不斷尋找生命的意義究竟是什麼，而這也正是心理分析學派處理的最終極問題。

艾貢・席勒（Egon Schiele, 1890-1918）出生的維也納，當時仍是由哈布斯堡王朝所統治的奧匈帝國。這個曾經是全世界最大的帝國，在它七百多年的歷史中，這最後一百多年瀕臨衰頹與內部種族衝突不斷。席勒和許多二十世紀初出生以及居住在這裡的偉大藝術家、作家與知識分子，生在這樣的環境，對於時代的變遷與生命的無常，無疑更爲敏銳，因爲死亡、災難、悲劇日復一日地就環繞著他們的生活上演。維也納又是哈布斯堡王朝的帝

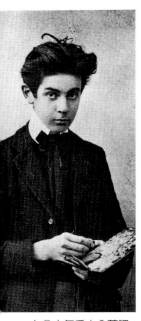

一九〇六年手中拿著調色盤的少年席勒

持調色板的自畫像
1905年　鉛筆、木炭、畫紙　24.9×16.4cm

都，這裡有著最華麗的建築與事物，吸引許多外國人前來居住。維也納在帝國興盛時期是歐洲的十字路口，不同國家人民經由維也納這國際大都會，再經由四散的交通網前往歐洲各地。更有許多不同國家的人，前來這裡尋找工作期望建立美好生活。關於維也納的美酒、華爾滋、宮廷與森林景貌，常常是音樂、小說中盛讚的迷人景象。

當時的維也納也是現代學術蓬勃發展之處。作家、音樂家、學者在不同咖啡館中經常爆發出爭執，哲學家、心理分析學家、科學家以政治家也在這裡彼此攻擊。在維也納這個奧匈帝國的首都，人們目睹了過去繁華帝國的衰弱瓦解，人們沉溺在一切衰頹的末世氣氛中，所有的文學哲學以及心理學也都鑽研在這樣的巨大的困惑。撰寫「人類末日」的作家暨文化論者克羅斯（Karl Kraus）曾形容維也納像是「世界末日的研究站」。但是，這些「末日」研究卻對新時代的學術以及思想建立有著重大的貢獻。

事實上，在哈布斯堡王朝的末年，維也納早已不是這個浪漫的景象，中產階級固守自己的生活方式，而貧富懸殊的差距下，維也納一邊是貴族與中產階級粉飾太平的歌舞昇平，另一邊則是貧民窟的亂民暴動搗亂。當時的維也納又以放縱的名聲聞名，尤其是垂手可得的女郎、童妓，最為出名，太多貧窮家庭出身的兒童與少年出賣自己的肉體為求溫飽。中產階級則是白日固守自己賴以維生的保守道德觀，夜裡則是又放蕩地縱情酒與性慾，性病成為當時維也納流行的疾病。

那些企圖推翻固有虛偽面具的知識分子與作家，常以中產階級可笑的道德觀與他們性慾放縱之間的對比糾葛作為創作題材。但是，絕大多數人都不願意面對自己心目中的夢幻都市維也納早就是殘破不堪的地方，這樣的主要態度不但正是維也納中產階級的普遍態度，也是他們對現代主義的看法。因為現代主義的共識就是要挖掘人類底層的真實，討厭覆蓋在其上的虛偽夢幻，這對表裡不一的中產階級是相當大的冒犯與打擊。

想要破解虛假面具的人們聚在一起，像是作家克羅斯「人類末日」描寫統治階層的腐敗；身為醫生的史尼茨勒由於關心肉體

向右的自畫像　1907年
油彩、畫布　32.4×31.3cm

與心靈之間的關聯性，專攻催眠術，也是作家的他撰寫戲劇、小說，在他的小說中描寫不同地位、信仰的人的迫切的性需求，他的小說「古斯托上尉」揭發了軍隊教條的虛無。作家魏德金則直接描寫性慾以及性慾的暴力的一面。作家穆希爾也在小說中強調性慾的驅動力。作曲家荀白克和他的學生貝爾格、魏本則發展出新的作曲形式，因為這個形式相當戲劇化，被傳統人士批評他們毀了音樂。而希特勒、史達林、拖洛斯基當時也都在維也納。

更重要的，維也納還住著一位日後成為心理大師的佛洛伊德，他提出了「潛意識」，並相信掌管潛意識的是性慾。佛洛伊德的觀點日後成了現代心理學的基本看法。不同領域的革命家在咖啡館中高談闊論，跨領域地彼此影響，現代主義者的信念因而更形堅強。

維也納的現代主義革命者，在視覺藝術方面則有一批建築師、設計家與畫家組成的奧地利視覺藝術學會，也就是分離派為主。分離派這個名字借自德國慕尼黑的一個藝術團體。克林姆是分離派的創辦人，也是維也納現代藝術最具代表性的一個人物。克林姆之後，年輕一輩的柯克西卡、席勒隨著表現主義潮流的興起，也成為維也納最重要的藝術家。這整個時代的藝術，正是反應著人類處理包括恐懼、死亡、性慾、暴力等黑暗力量，苦苦追尋生命的意義的一頁註解。

## 慘綠少年時

席勒一八九○年六月十二日生於維也納附近位於多瑙河畔的小城杜倫，從母系的血統席勒繼承了波西米亞血統，他的父親雖然也是出生在維也納，但是父系的祖先則來自北德的新教徒區。來自他血統中兩個矛盾的特質，自省與不確定，日後一直出現再他的藝術與宣言中。

席勒的父親在杜倫的火車站擔任站長，他也在這裡度過童年歲月。杜倫與維也納相距只有十九哩，位於奧匈帝國最忙碌的鐵路線上。席勒的父親亞道夫相當以自己的地位為傲，他是個公務

克洛斯特紐堡的莊園
1906年　不透明水彩、
紙　36.9×47.6cm

員，經濟有保障，可以提供家庭過著舒適的中產階級生活。就像
其他許許多多在哈布斯堡王朝統治下的中產階級一樣，他們關心
外表，但也眼界狹小，無法想像自己生活階層以外的人的生活。

　　席勒自小展覽出繪畫的天份，他的父親與祖父也都是業餘喜
歡畫畫的人。一九○二年的秋天，席勒進入了鄰城克萊門上中
學，第二年又換到維也納北邊的克洛斯特紐堡換了學校就讀。一
九○四年他家族的其他成員（父母與兩個妹妹）也搬到這裡，因
為席勒的父親亞道夫精神疾病惡化，被迫提早退休。

　　沒多久以後亞道夫就陷入完全的瘋狂狀態，一九○五年去世
時僅五十四歲。後來查出亞道夫早在婚前就染上了梅毒，這也是
他後來瘋狂與死亡的原因。

　　亞道夫的過世對席勒的影響很大，他長大後常常相信父親的
鬼魂曾來拜訪他。席勒對他的母親逐漸冷淡，部分原因是席勒認
為她對她的丈夫不夠思念。席勒懷恨他的母親，常向友人抱怨他
的母親。他的母親也常向親戚抱怨他的態度。

　　但是，席勒和他的小妹葛蒂的感情非常親密，甚至有不少人
揣測他對葛蒂懷抱著性欲與男女之情。葛蒂少女時期就曾擔任席

勒的裸體模特兒。葛蒂十二歲、席勒十六歲的時候，席勒曾經有個奇特的想法，他想帶葛蒂搭火車到特里斯德去，在當地旅館的雙人房過一夜，因爲那裡是他們的雙親度蜜月的地方。

席勒的父母親對他們兄妹倆的親密也不太開心。有一次亞道夫發現席勒和葛楚關在房間許久不出來，亞道夫生怕出亂子，打破門進去，卻發現兩人只是一起洗相片，因爲當時席勒已經是相當不錯的業餘攝影師了。

亞道夫也對席勒的藝術天份感到不安，他希望席勒能夠像他一樣，在政府機構裡擔任要職，過著中產階級令人尊敬的安逸生活。席勒的姨父也是教父齊哈采克在他父親過世後擔任他的監護人，也認爲應該勸阻席勒往藝術方面發展的野心。齊哈采克也在鐵路方面工作，職位比亞道夫還高。齊哈采克對於席勒在學校的表現相當擔憂，因爲席勒除了繪畫與體育之外，什麼都不行。

席勒的性格孤僻、激烈、退縮、不實際，不是個容易被了解與被喜歡的孩子。他曾在一九一〇年學生時期的手稿中寫著「我掉進無窮盡的死城和墳墓中⋯⋯我那些差勁的老師全都是我的敵人，他們和其他人都不了解我。」

不過，也在這裡，席勒遇到了幾位啓發他藝術天份的重要人物。

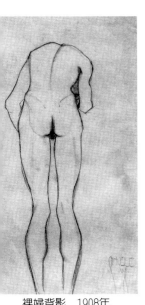

裸婦背影　1908年
炭筆畫紙
44.6×29.7cm

其中最重要的是他的老師畫家史特勞赫（Ludwig Karl Strauch）。他自一九〇五年開始在這裡任教，他在結束維也納藝術學院的學生生活後，就投入一種多采多姿的生活，曾在南非和波爾人打仗，也曾到過印度和遠東旅行。另外，克洛斯特紐堡的畫家卡赫（Max Kahrer）、波克（Wolfgagn Pauker）博士（他是一位虔誠的基督教聖奧古斯丁教派會員，同時也藝術史學家），他們都對這三位老師發現席勒在繪畫上有相當優異的天份，並推薦席勒要接受更多的繪畫訓練。其中，史特勞赫意識到席勒非凡的天份，更讓他使用自己家中的畫室。席勒在克洛斯特紐堡創作出一系列的風景水彩畫，表現得相當傑出。

在史特勞赫的鼓勵下，席勒在一九〇六年進入維也納藝術學院，受教於葛里班卡（Christian Griepenkerl）的繪畫課。席勒曾

計畫進入維也納藝術與工藝學校（the Kunstgewerbeschule），當時這所學校與它的對手學校維也納藝術學院（Academy of Fine Arts）齊名。克林姆也曾在維也納藝術與工藝學校當過學生，柯克西卡也曾在一九○六年在這個學校學習，很快地他就成為知名的年輕藝術家。但是，席勒最終沒進維也納藝術與工藝學校，這個學校的教授雖然對於年輕席勒的作品印象深刻，但是卻推薦他去讀對手校。席勒通過了藝術學院的入學考試，一九○六年秋天起開始就讀。如果那一年希特勒也通過了考試，他就會是席勒的同學了。

　　十六歲的席勒進入的藝術學院，也因此搬到維也納居住，從童年居住的小城來到了大都會。他的姨父兼監護人齊哈釆克在奇庫斯街有棟房子，席勒在這裡有個自己的小房間，這條街是充滿貧民與猶太人的李奧波德城區裡比較像樣的街道，席勒每天走路到施勒爾廣場的藝術學院上課，距離不算遠。這裡也相當靠近藝術史博物館。席勒不太在意他的姨父，姨父雖然沒花太多時間在他身上，對他借錢的要求倒是頗為慷慨，席勒也畫了不少他的畫像。

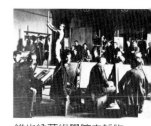

維也納藝術學院內靜物
課程的上課情形
1906-7年　攝影

## 離開維也納藝術學院

　　有藝術天份的年輕人，非常容易和他的學院課程以及教師產生衝突與摩擦，席勒也不例外。維也納藝術學院的課程是比較傳統老式的，以臨摹古代藝術品、構圖、寫生、解剖學、透視這些課程為主。這些課程以都以傳統固定的模式，強迫學生下苦工夫，學生難有機會發揮自己的想像與創造力，一開始的時候席勒還順服在這樣的課程之下，但是最終還是跳起來反抗這樣呆板的教學方式。

　　席勒在維也納藝術學院受教於葛里班卡（Christian Griepenkerl），他自一八七四年起便在藝術學院任教，在維也納以歷史畫、肖像畫和壁畫聞名，專精十九世紀中葉以前慣用的古典神話和寓言的繪畫素材。葛里班卡在教學上相當重視傳統與技巧

的訓練表現，不鼓勵學生表現自己的創造力與活力，這與席勒的想法有著相當大的衝突。葛理班卡不只和席勒關係緊張，他這樣的教學方式和其他許多學生也相當不好。席勒在藝術學院待了三年，一九〇九年離開了學校，三年是取得學院基本學歷的最短修業年限。席勒和其他學生可說上演了一出小型的出走，因為這群學生不滿藝術學院的校風與立場，尤其是對葛里班卡不滿。這些學生在離校前向教授提出了十三個問題，對學院的教授提出質疑。問題包括「自然是像教授們認識的那樣嗎？」「只有學院能決定藝術作品的價值嗎？」其實，這些問題也正是一八九七年創立的維也納分離派藝術家所提的疑問。

這樣的衝突與緊張終於導致在一九〇九年四月離開了維也納藝術學院。年輕的席勒與幾位在藝術理念上志同道合的夥伴組成了「新藝術家團體」，他們在一九〇九至一九一〇間在畫商畢斯克（Pisko）的藝術沙龍（Schwarzenbergplatz）展出，很快地就獲得公眾的矚目。席勒再也不是沒沒無名的小子。一九0九年維也納的分離派藝術展，席勒就有四件畫作參展，當時的席勒早被眾多批評毀謗咒罵纏身。不過，在藝術展期間，席勒認識了未來藝術生涯的重要的人，藝評人暨作家羅斯勒（Arthur Roessler），羅斯勒對於席勒的畫作十分讚嘆，終其一生都大力推動席勒的藝術。也因羅斯勒的推薦，重要的收藏家雷尼豪斯（1857-1929）也開始收藏席勒的畫。當時席勒年僅十九歲。

當席勒一九〇六年來到維也納的時候，分離派已經創立了好一段時間了。

席勒和他同一輩的畫家，對藝術最早的認知是剛萌發不久的現代藝術。現代藝術打敗了傳統藝評的論點，大量的國際性展覽與交流舉行，新的藝術理念與改革也藉些接觸廣為各國藝術家交流。這個期間維也納在國際間最重要的現代藝術代表，自然就是一八九七年由畫家克林姆創立的分離畫派了。

## 維也納分離派的興起與席勒

在視覺藝術的領域中，現代主義畫家與其他現代主義者一樣在推動新的概念，其中建築家和設計師最為主要。他們組成了奧地利視覺藝術協會，也稱作分離派，這個名字是借用自慕尼黑的一個藝術團體。後來被視為表現主義支流。

維也納的分離派和慕尼黑的分離派類似，前衛藝術家被現有的公共展覽場所拒絕後，維也納分離派希望給他們一個展出作品的空間（他們在1898年舉行首度展覽）。當時藝術界地位最高也最保守的是藝術協會，會員囊括了所有重要畫家，也擁有全維也納唯一個展覽場地——藝術廳。分離派為了教育大眾，使他們了解自己的偏狹與無知，不僅邀請了維也納的藝術家，也邀請了擁護前衛概念的外國藝術家。當時的維也納大眾普遍忽略的精采的法國畫家，也忽略的英國、德國、荷蘭等國的藝術進展。只有少數的人知道馬奈，更少人知道高更、秀拉、梵谷了。

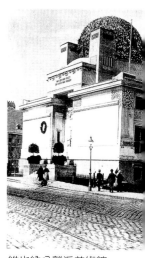

維也納分離派美術館
（落成時攝影）　　1900年

分離派首次的展覽意外地成功，人們對這些作品很感興趣，開始覺得並非所有現代主義的作品都是洪水猛獸。分離派從展覽中賺到不少錢，於是這個團體決定建造一個屬於自己的展覽館，以便將來繼續舉辦畫展使用。這個展覽館的設計者是歐布里奇（Josef Maria Olbrich），他本人也是分離派這個團體的催生者之一。這棟建築完成後有個綽號叫做「甘藍菜類」。

其實分離派早期的展覽並不激進，首次展覽所邀請的畫家包括許多守舊的人物，像是勃克林、史都克和克諾普夫。分離派較前衛的作品主要是當時的「新藝術（Art Nouveau）」，這種風格在德國被稱為「青年風格」。在奧國則因為分離派展的成功，很快地又被稱為「分離派藝術」。

維也納藝術中最重要的維也納分離主義在一八九七年成立，這個由克林姆所創立的藝術團體，風格帶有新藝術與象徵主義的影響。這個集團的成員包括畫家、建築師、設計師等，他們的作品既受到藝評的讚揚，也獲得一般民眾的喜愛。這個藝術團體的風格與效應，反映了維也納這個城市在當時作為一個現代藝術搖籃的風貌。

十九世紀末，對末世亂象的恐懼，被化約成妖女般的形象傳

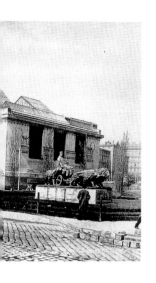

達出來；藝術家們的表現手法經常是團狀構圖，混沌地表現女性的身體與姿態，髮絲張狂，表情邪惡。在維也納分離派的克林姆、席勒的作品中，世紀末妖孽盡出；挪威的孟克也創作許多帶有死亡氣息的女性圖像，畫面中佈滿陰鬱、神經質的氣氛，不僅是畫家精神狀態的寫照，也是時代氛圍的反映。對陰性力量的恐懼，從潛意識中浮現出來，化身為繆思女神，降臨在畫家的夢境裡，當她以媚人的眼凝視觀者，不僅挑動慾望，也召喚恐懼。

分離派也是以脫離學院派藝術，及歷史回顧主義為目的新造形運動，主張個人的自由表現，尊重個性創造為目的。分離派的造形和「新藝術運動」的曲線表現完全不同，是以強調直線的簡明感覺為主，支配了當時的流行樣式，重要的分離派：重鎮包括以繪畫領域為運動中心的慕尼黑、柏林及以建築、工藝為主的維也納，多受羅斯金和莫里斯的影響。

分離派第二次的展出偏重在實用藝術上，這是當時新藝術很重要的關心點。他們希望能趕上英國當時蓬勃的藝術與工藝發展。從此以後分離派的展覽走向就比較前衛了。他們也可以說是將後印象派介紹給維也納人的一次展覽。

# 克林姆與席勒

分離派的首任會長是克林姆，這是實至名歸的，因為克林姆的主張與成就，在當時都是最具代表性的，他的作品呈現最多維也納現代主義的特質。

克林姆生於一八六二年，他的風格是柔和的印象主義以及強烈的裝飾性這兩大風格，另外，他豐富的想像力，則具備了象徵主義與新藝術的內涵。

克林姆嘗試了許多裝飾性的元素，像是他將金葉、銀葉用在畫面上。克林姆定位自己既是藝術家也是裝潢設計師。不過，他在成為裝潢設計師這條路的野心卻受到了一些挫折。克林姆曾受維也納大學委託設計學校大廳的天花板，但是，他的設計在分離派展覽中發表時，卻引起了當局的強烈反對。因為克林姆用象徵

主義的手法，畫了三個非常強烈風格又曖昧的裸女，用來代表哲學、醫學與法律。但是，也因為這三個裸女的毛髮清晰可見，因而慘遭當局反對與羞辱。這個事件使得克林姆投入現代主義畫家的群體中，他們不理會大眾的批評，熱衷於培養個人風格。

克林姆高度個人化的象徵主義手法，結合了裝飾性與設計感，畫面到處充滿了繁複的圖案，很有拜占庭與異國風味的感覺。而克林姆的畫中女性又充滿了肉慾之美，使得克林姆很快地受到歡迎，也成為受到社交名媛喜歡的肖像畫家。

不過，由克林姆帶領的分離派卻在一九○四年分裂為兩個團體。由克林姆所領到的團體，堅持實用藝術的重要性，脫離分離派獨立發展。另一個團體則由藝術導英格哈特（Josef Engelhart）領導，堅持分離派要專注在純藝術，他繼克林姆之後成為分離派的領袖。

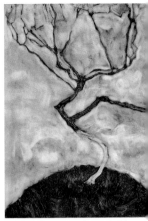

晚秋小樹　1911年　油彩木板　42×33.5cm

克林姆認為分離派被保守平庸之輩所把持，使得分離派的風光難以維持，因此脫離這個團體，另外與友人包括設計家暨畫家莫澤（Koloman Moser）、建築師霍夫曼（Josef Hoffmann）等人，成立了「維也納工坊」，要繼續推動維也納的現代藝術，他們的確創造出愈來愈多令人驚艷的繪畫與設計，也受到大眾的歡迎。

維也納進入現代藝術之都，克林姆自然功不可沒。不過，成功了的克林姆也苦於自己的創作衝突。克林姆的畫面中，可以見到繁複的裝飾圖案與金屬構成一個網，而在網中則是以寫實手法化成的臉與手，寫實的臉與週遭的裝飾精巧的圖案形成一種對比。他在藝術魅力美化技巧與寫實之間無法得到調和，並因此感到苦惱。

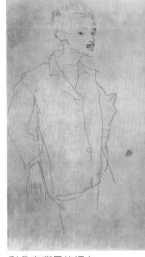

彩色布背景的裸女
1911年　油彩、畫布
46×31xcm

年輕的席勒受到克林姆的影響很大，不但席勒的早期作品風格很像克林姆，席勒終其一生可以說，他採用克林姆的風格、元素與主題，但是在轉化為更具自我個人特質以及更有力量的表現方式。

席勒的繪畫與維也納現代文學有很多相似之處，那就是對於死亡和腐朽的執念，想要穿越人類的皮相進入靈魂陰暗面，以及，對於性的高度好奇與探索。

若要比較克林姆與席勒畫作的不同，可以說，克林姆畫中的女性與風格，都呈現出一種夢境似的著迷魅力，但是，席勒的這些夢境責成了痛苦的夢魘。席勒的肖像彷彿畫中人都遭受過劇烈的折磨，每個人都處在不被了解的困境中，都是無望、不確定、無助的受害者，人們共同的恐懼爬出心裡，都面臨崩潰的邊緣。

席勒在藝術學院的老師葛里班卡，視分離派的藝術為藝術史中短暫的插曲，不合乎藝術主流正統的發展，更不屑分離派藝術家這樣離經叛道的藝術想法，並且不許學生們去看分離派的展覽。但是，葛里班卡愈是禁止，學生們愈覺得分離派吸引人。席勒在一九〇七年就認識了克林姆，很快地打入克林姆為主的圈子。

有一個說法是席勒是在咖啡館結識克林姆的。當時維也納的咖啡館文化盛行，許多人將咖啡館當作自己家居的延伸，更在這裡進行社交討論。幾乎每個咖啡館都有自己的特色與顧客群，而克林姆以及他的團體中的藝術家，則常聚集在距離分離派會館不遠的博物館咖啡館（Museum Cafe）。席勒很可能就是在這裡認識克林姆的。席勒後來第一次到克林姆的畫室，還特地帶了幾張自己的畫，請教克林姆自己是否有天份，克林姆的回答是：「你有太多太多的天份！」

## 席勒與維也納工坊

克林姆很注意席勒，並且多方面地鼓勵他，他和席勒交換作品甚至買他的畫，也為席勒安排像要畫像的人，介紹可能的資助者，他也將席勒介紹進入維也納工坊，席勒自一九〇八年起在維也納工坊工作。克林姆除了對席勒如此拉拔，同樣地對柯克西卡付出，柯克西卡早年最好的作品都是由維也納工坊出版的。

維也納工坊是一九〇三年由霍夫曼、莫澤及工業家暨銀行家偉恩朵弗一起創立的。維也納工坊販售各種藝術作品及經營工藝品的企業，雖名為工作坊，但是它的格局可是比一般工作坊大多了。維也納工作坊出版明信片、書籍、設計製作服飾、陶瓷器、

玻璃器皿、金飾以及家具等。它銷售的對象廣涵歐洲各地喜歡現代藝術的人，在一九二〇年代銷售更達紐約。維也納工坊最主要的一個功用是資助有潛力的年輕藝術家。霍夫曼常扮演中間的角色，介紹一些贊助者委託畫作給藝術家，或者邀請藝術家參與工坊的一些設計案子。維也納工坊的主張之一是，所有藝術家都應嘗試不同的表現方式。席勒和工坊搭上關係後，常寫信給霍夫曼，希望他幫忙賣畫，或者是希望做為建築師能運用他的影響力為他找到一些好處。席勒也說服了工坊雇用了妹妹葛蒂當模特兒，當時葛蒂已經成長一位相當好看且追求時髦的女孩，她也成為展示工坊出品服飾的最佳模特兒。席勒當時在維也納工坊的工作之一是設計男士服裝，他也設計女鞋、畫卡片。

　　席勒有著相當自戀的傾向。他很在意自己的外表，希望引人注目，他喜歡穿自己設計的服裝並研究新的剪裁方式，也願意擺姿勢展示這些衣服。我們今天檢視席勒留下來的照片，可以發現他面對攝影鏡頭時，非常在意自己表現出來的效果，席勒也對鏡子十分著迷，總是專心審視自己的容貌。席勒的自戀也反映在他的簽名和筆跡上，當他還是個孩子的時候，他便開始練習用矯飾的字體，或是用變化多端的簽名方式來引人注意。不過，注重簽名是所有分離派畫家的特色，也因此相當符合席勒自戀的傾向。席勒喜歡在畫面的顯眼處簽名，有時則簽在一幅畫的最重心處。席勒相當在意自己的字跡好不好看，常常使用難以辨認的手寫哥德體書寫，他不在意易讀與否，只在意字好不好看。

## 早期的風格

　　席勒早期的畫作顯示他熱中於嘗試各種不同的畫風，並積極追求自己的風格。

　　早期的部分作品有著後印象派風格的傾向與影響，從他早年畫作中一幅畫在卡片紙的克勒斯特紐堡的風景畫中，便可以見到這個傾向。席勒受到點描派畫法，在當時點描畫法深受不少業餘藝術愛好者的歡迎，他們著迷於點描法那種近似乎手工藝的畫作

基令溪旁的小徑　1907年　油彩、畫布
96.5×53cm

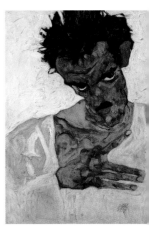

低頭自畫像　1912年
油彩、木板
42.2×33.7cm

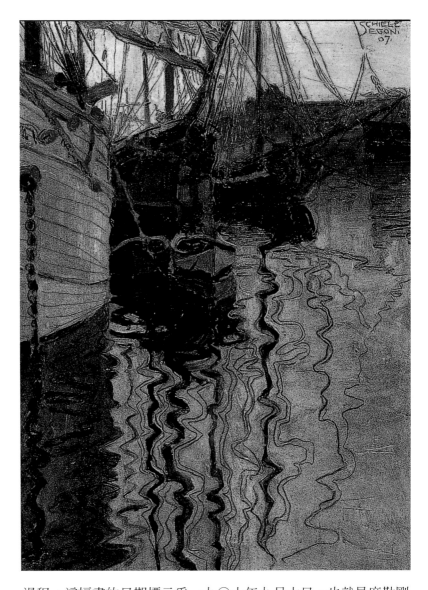

特里斯特港口的船
1907年　油彩、鉛筆、
紙版　25×18cm

過程。這幅畫的日期標示為一九○六年九月六日，也就是席勒剛
考入維也納藝術學院後不久的作品。儘管這幅席勒早期的作品自
然不須被過高的評價，但是在這幅畫中可以見到席勒對於觀察敏
銳直覺、高度的平衡感，都是日後顯現在席勒畫作中非常重要的
元素。

　　次年的作品，可以見到席勒的繪畫技巧有明顯的進步。一九
○七年席勒又畫了一幅與這幅作品風格類似的風景畫〈基令溪旁
的小徑〉，席勒同樣地以克洛斯特紐堡的風景為描繪主題。這幅畫

秋天的風景　1907年
油彩、紙版
18×26.5cm

秋天的水邊森林　1907
年　油彩、鉛筆、厚紙
25×17.8cm

中險峻線條拉出景深的風景構圖，還有那些河畔溪水波紋線條與
細節的表現手法，已經顯現席勒受到維也納分離畫派的影響。而
在以同樣構圖創作的〈特里斯特港口的船〉」，分離畫派的特色完
全佔領席勒的表現風格，構圖細節的複雜、繪畫技巧的熟練、線
條鋪陳的大膽與純熟，富有裝飾性的河岸，展現了相當強的魅
力。這一年席勒首次到特里斯特旅行，並在一九〇七至一九〇八
年間創作了一系列以船、港口爲主題的作品。

圖見21頁

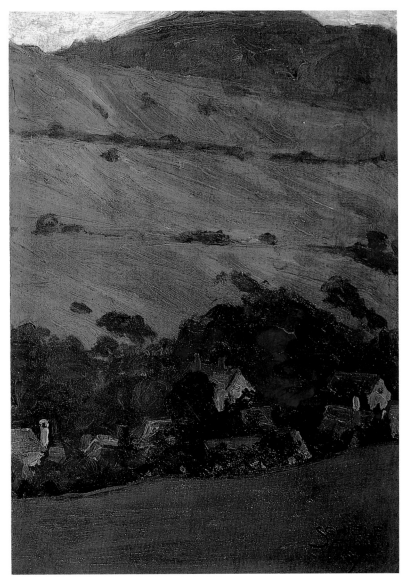

山背的家屋　1907年
油彩厚紙　26.5×20cm

　　席勒在一九一二年重拾了船、港口的繪畫主題，他畫了許多
精釆的素描、水彩，都是以船、漁船以及康斯坦斯港汽艇為主題
的作品。

　　席勒最重要的繪畫特色：充滿震撼力、生命力以及情感爆發
力的動感線條與筆觸，此時尚未出現在他的繪畫作品中。

　　但是，我們檢視席勒一九○七年的風景作品，可以發現席勒
的風景畫幾乎不存在傳統風景畫中推崇的那份平靜、和諧、寧靜

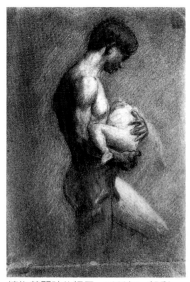
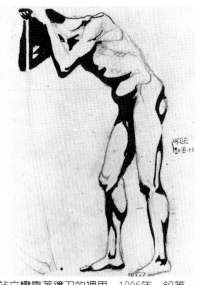

懷抱著嬰孩的裸男　1908年　粉彩、紙版　36.5×25cm

站立彎靠著鐮刀的裸男　1906年　鉛筆、墨水、紙　22×17cm

圖見22頁

的情懷。以〈秋天的風景〉爲例，畫面蘊含的一種動感、不止息的律動乃至於暴力意味的筆觸。

　　另一個讓席勒著迷的領域是人像畫。一方面席勒投注大量的心力著迷於人體畫，席勒在人體畫的表現上，總是特別能夠展現他特有的那份內在強度與情感。

　　一九○六年席勒初進入維也納藝術學院所畫的裸男像，他特別強調光影強烈的對比，以及人工燈光造成的光影效果。他的手法直接強調對比。一九○八年席勒的人體素描，畫著一個裸男懷抱著嬰兒，可以明顯見到席勒在學院裡頭受訓，作爲一個學院學生他的繪畫技巧的確有了長足的進步。在這件素描中席勒對於空間與人體的處理更爲細緻，男性的背部巧妙地融入背景空間之中，男人懷中的的嬰孩在柔和的光線中沉睡著。席勒展現了他優秀的繪畫與素描技巧的手工法有多麼高超。但是，這個時候席勒並未往這個方向繼續鑽研下去。席勒這時思考的是如何發展出屬於自己的個人藝術風格。同樣在一九○八年的〈聖母與聖嬰〉，畫中的聖嬰表情相當甜美，聖母的表情卻顯得邪惡，聖母臉的下半部被嬰兒遮住，雙手看起來像是保護又像是威脅，這張畫與傳統

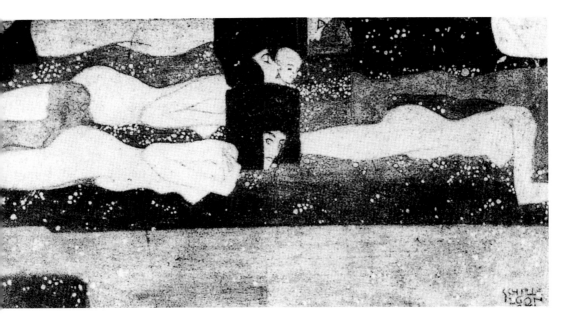

水妖Ⅰ 1907年 不透明
水彩、蠟筆、油彩
24×48cm

的聖母聖嬰圖完全不同，看起來聖母彷彿像是惡魔或死神，想要掠奪走嬰兒。這時候已經可以看見席勒後來作品中所關心的主題浮現，包括死亡、與中產階級的對抗等。

在兩個不同版本的〈水妖〉中，正可以見到席勒發展個人風格的鮮明例證，也可以視為席勒與他繪畫上的導師克林姆的一場精采對話。

席勒的第一個〈水妖〉是一九○七年所畫的，在構圖上與克林姆的名作〈水蛇〉對應，〈水蛇〉畫於一九○四年，克林姆在一九○七年重新修改過。席勒從克林姆的〈水蛇〉中採取同樣的構圖，以水平線條作為畫面的重心，兩個女性人體平躺在畫面的中央，但是克林姆在人體以外充滿了裝飾性、華麗以及和諧的感性，席勒則沒有採用，席勒反而在背景選擇以樸素的方式呈現。兩者比對，可以見到席勒在創作的用意與出發點正是與克林姆完全不同，想要營造出來的風格也是不一樣的。這三個女性的身體並未顯示任何不同，也僅可辨識出她們的側影。在她們彼此交疊的身體上，可以見到她們的手以同樣的角度彎曲，好似與鏡子裡頭的自己相互對映似的，她們抬在上頭的手也與另一女孩下面的彼此相應。整體畫面充滿新藝術的特色，平行、韻律，充滿細緻

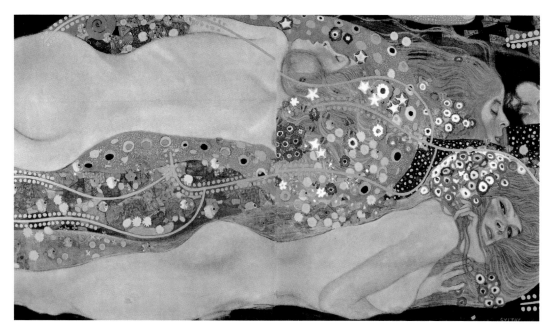

克林姆　水蛇　1904-1907年　油彩、畫布　80×145cm

得描繪。女性的頭部以及她們流動的頭髮，充滿了華麗感，他將這些東西帶入畫面中心，在畫面水平爲中心的結構中加入垂直感的分量得到平衡。

這些特色近乎新藝術風格的展現，在席勒一九○八年的第二個版本的〈水妖〉裡頭更加突顯。除了女體仍舊以橫貫畫面的水平構圖出現，席勒在畫面上營造的整體氣氛與效果有了相當大的變動。女體之間的互動已經成爲一體，似乎融爲一體，沒有明顯的分界，兩個女體之間似乎有著動感的交流感，女體背後的逐漸向右變細的楔型區塊處理，更讓女體呈現一種漩渦感的律動中。背景新加入了水平線條以及弓型的線條更加強了這個方向感。在這個版本的〈水妖〉中，席勒畫面的緊密程度更增加了。在視覺上這女體像是薄薄的樹葉一般，又像剪影一樣單薄，與背景形成一個視覺上的空間深度。畫面上有著神秘的光芒融入背景。克林

水妖II　1908年
蠟筆、水彩、紙
20.7×50.6cm

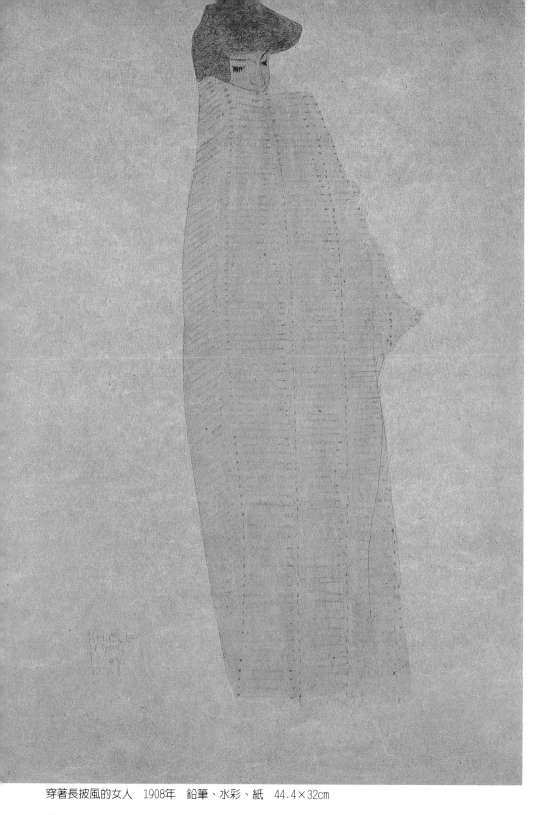

穿著長披風的女人　1908年　鉛筆、水彩、紙　44.4×32cm

姆貫常的迷人、充滿生命活力的線條，在席勒畫面中，則是相反的。席勒的線條則充滿死亡與空茫的意味暗示。儘管這幅畫的構圖來自克林姆的〈水蛇〉，但是這幅畫的手法與意涵精神、整體效果其實比較近似於克林姆在一九〇三年的〈死神的佔有〉。席勒畫面上的人物一直出現聖像式的圖像功能，這一點形成了席勒日後的個人風格。

圖見26頁

畫面的嚴謹調度與丈量，也出現在同年的作品〈穿著長披風女人〉。畫面的色彩被減至單色畫的調性，女人頭髮部分的捲曲線條與〈水妖II〉相呼應。披風以垂直線條拉長下來，裡頭則以細密的點點與水平的筆觸，並在末端加重點觸的手法，造成一種細緻的美感。披風上的幾條垂直方向線條的律動，點出了身體的弧度，彷彿照在一個抽象的時尚衣裝之中。這種充滿禁欲意味的高貴氣質，呈現的美感可說是年輕的席勒發展出來的個人風格，有別於他心目中追隨的大師克林姆。

圖見27頁

## 嶄露頭角

席勒在一九〇八年首度公開展出他的畫作，他受邀在克洛斯特紐堡的地區畫廊展出，一個來看畫的人成為席勒後來生命中的重要人物，是他的主要贊助者與朋友，他的名字叫做班尼詩（Heinrich Benesch），他是皇家鐵路的主管級人物。

克林姆和他的朋友一九〇五年離開分離派時，他們等於被拒於當時維也納最佳的展覽場地之外。克林姆希望分離派當年創始最原始的目標能夠繼續發展，因此一直在尋找新的展覽場地，但是在一九〇八年前都不成功。後來他和朋友們在羅林格街（Lothringerstrasse）建了一處寬敞的臨時建築（這裡現在是音樂廳所在之處），在那裡克林姆終於得以舉辦第一次的藝術展（Kunstschau）。次年，克林姆又同樣舉辦了一次藝術展。

討厭發表演說的克林姆，於一九〇八年藝術展開幕的時候發表演說，宣揚畫展的目的，也表達出他對當時維也納藝術界的憤怒。他說，自從他和朋友們離開分離派後，不得不忍受「多年沒

有畫展」。他也提到，參展的藝術家不屬於任何特定團體，也不照學院規矩來。「我的對手想抗拒現代主義運動，想宣告它的死亡，這是徒勞無益的，因為他們這樣做，是在和未來的生命、進步本身鬥爭。」

一九〇八年第一的藝術展，展出後很快受到惡評。克林姆排除朋友的反對，拔擢了當時仍是新秀的柯克西卡參展。一齣由柯克西卡執筆，與性慾有關的戲劇「謀殺者，女人的希望」，在藝術展的花園劇場演出，這激進的戲劇帶給柯克西卡名聲與批評。克林姆不一定了解柯克西卡在作什麼，但是由於柯克西卡的豐沛天份，克林姆還是幫助他，給他在藝術展出一展身手的機會，儘管他知道批評家一定會對此大加討伐。

儘管席勒的作品不似柯克西卡那麼激進，在一九〇九年第二次藝術展時克林姆要邀請席勒參展時，克林姆還是面對他的朋友的質疑，為什麼還要找另一位年輕藝術家參展。一九〇九年藝術展中，年輕的席勒有四幅作品參展，對席勒而言是相當重要且值得紀念的事件，遺憾的是他的畫作並未引起太多的注意。但是，席勒還是以成為這著名團體的一員為榮。尤其是這一次的藝術展在維也納的歷史上是相當重要的，參展的藝術家還包括杜洛（Jan Toorop）、克諾普夫、馬諦斯、波納爾（Pieere Bonnard）、威雅爾（Edouard Vuillard），以及高更、梵谷的作品。

席勒在這次展覽中展出的作品包括：〈戴黑帽的少女〉、〈馬斯曼（Hans Massmann）的畫像〉、〈畫家培希卡的肖像〉（培希卡是席勒在維也納藝術學院的同學，也是新藝術團體的成員，後來成為席勒的妹夫）。最後一幅的名稱則不可考。

〈馬斯曼的畫像〉也可以見到席勒受到克林姆影響，馬斯曼是 圖見32頁
席勒在藝術學院的同學，這幅畫他用正方形的格式，人物嵌在正方形的中央，這個方式是當時許多分離派藝術家喜歡用的。畫面主人翁側坐方式，被放在裝飾、意味濃厚由蜿蜒線條構成的背景中。身體與座椅拉出水平的動感與背景的垂直律動達成一種動感的平衡，整幅作品都有相當的裝飾性意味。席勒這個類型的肖像畫，主要還是溯源自克林姆，以及年代更久遠前的畫家惠斯勒。

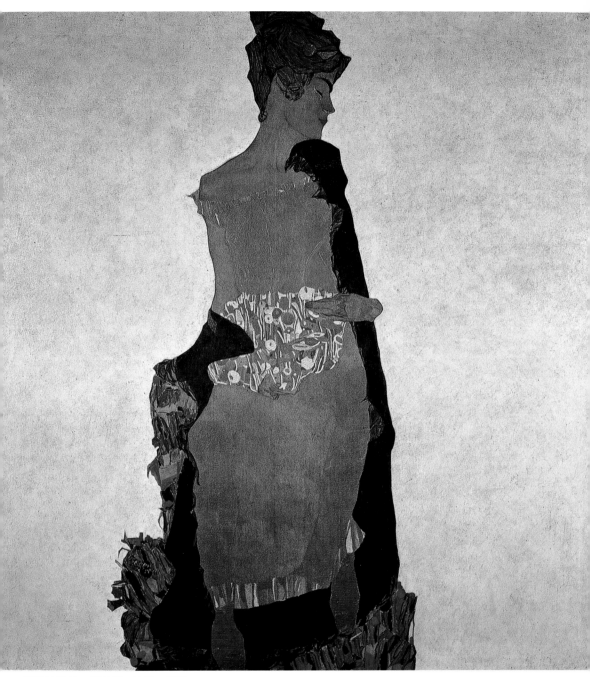

葛蒂的畫像　1909年　油彩、畫布
139.5×140.5cm

馬斯曼的畫像　1909年
油畫、金銀顏料、畫布
120×110cm

圖見34頁

　　參展的〈戴黑帽的少女〉畫中人物應是席勒的妹妹葛蒂。這
幅畫經過幾次修改，尤其是在背景的部分，但是畫中人物部分沒
經過什麼調整。畫中的年輕女孩有著深色輪廓，與週邊曲線震動
的白色波紋背景區分開來並形成對比，這個處理手法與麥斯曼的
畫像類似。兩件作品都顯露同樣有種極富象徵性的意味，部分手
法已經是抽象了。女子外套的釦子用亮色突顯，外套與釦子的平
面處理，與披肩部分立體動感的，充滿圓型戒指般的韻律形成對
比。這種圈圈圖案是克林姆常用在填滿背景上的手法，但是席勒
並未像克林姆一樣將背景填滿。這些看起來似乎正在運動的原型
圖案，與女孩的手搭在一起形成有趣的效果，女孩的手好似在變
戲法一樣。同年，席勒又畫了一幅他妹妹的畫像。

　　席勒這個時期肖像畫的主要特色，除了席勒筆下充滿了憤怒
的輪廓線條，席勒的肖像畫構圖：畫中人不是立著就是坐在扶手
椅上，以垂直的線條畫過整個畫面形成主要的元素，並且運用人

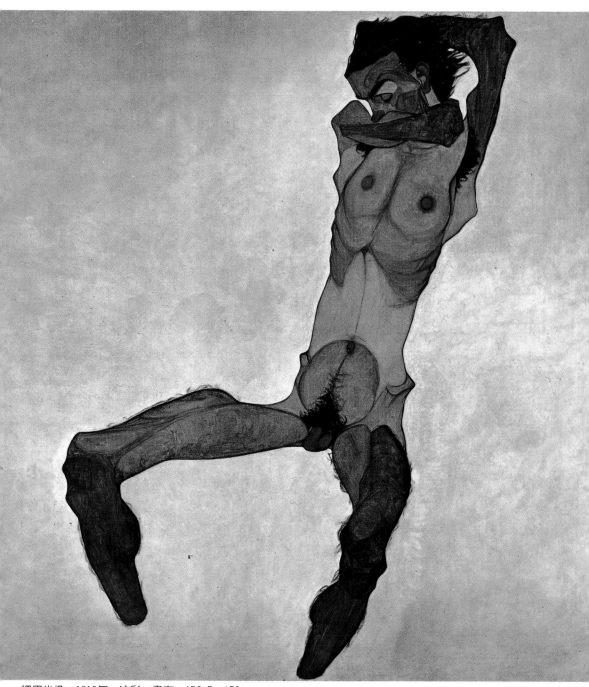

裸男坐像　1910年　油彩、畫布　152.5×150㎝

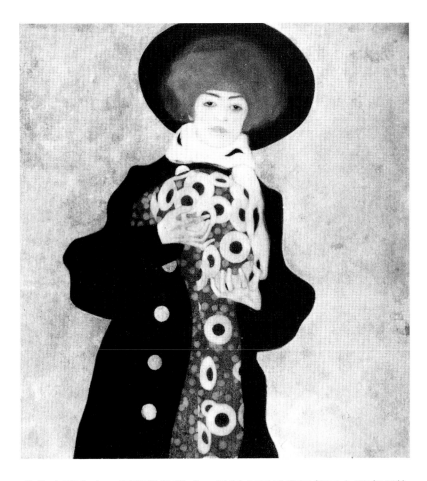

戴黑帽的少女（葛蒂）
1909年 油畫、金銀顏
料、畫布 100×100㎝

物的身型作出一個塔狀的構成，這個主要元素切割了方形畫面的
長度。席勒爲他妹妹畫的第二幅肖像，可以見到他像對自己固有
的人像模式做些調整。

　　在這幅畫像中，席勒將女孩的外衣轉化成爲黑暗色調沒有變
化的區域，爲了要和背後的景深得到對比。也因爲這個區隔，畫
中人物與背後區域有了鮮明的區隔，席勒不需要再增加背景一些
視覺處理。女孩的眼睛閉上，特殊的造型與姿態強化了背景的虛
空，更讓女孩像是處在一個脫離現實的想像空間中。

## 創作的主題：自畫像

　　在這個時期中，可以見到席勒受到前人的影響，但是，從一
九〇九年開始，可以見到席勒的畫作中，有著一些屬於自己的東

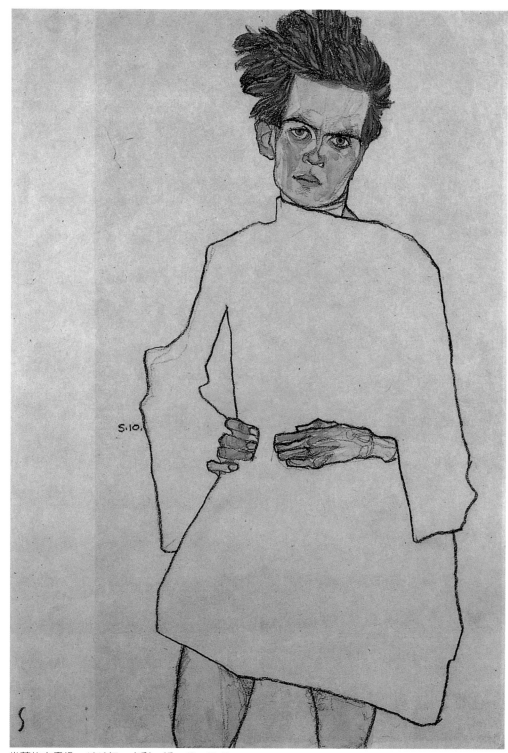

坐著的自畫像　1910年　水彩、紙　45×31.5cm

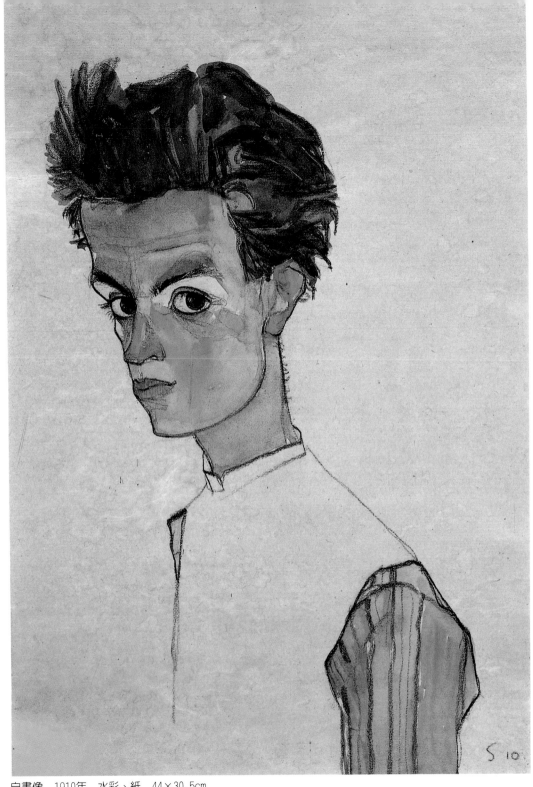

自畫像　1910年　水彩、紙　44×30.5cm

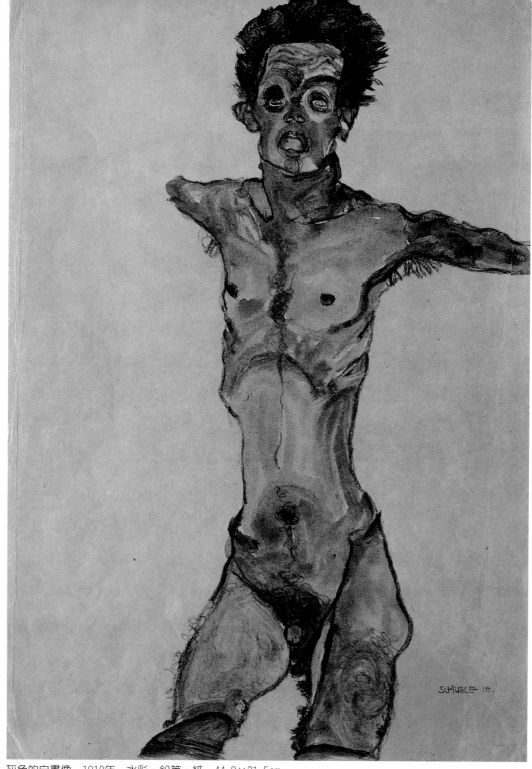

灰色的自畫像　1910年　水彩、鉛筆、紙　44.8×31.5cm

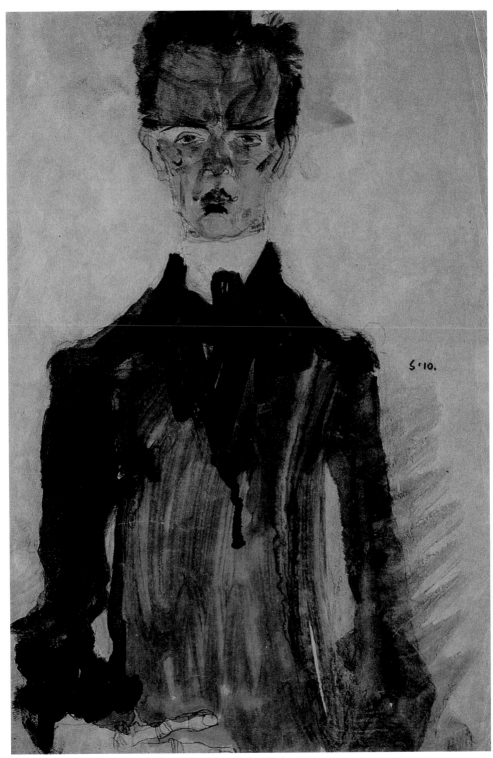

穿黑衣的自畫像　1910年　木炭、水彩、紙　45.1×30.9cm

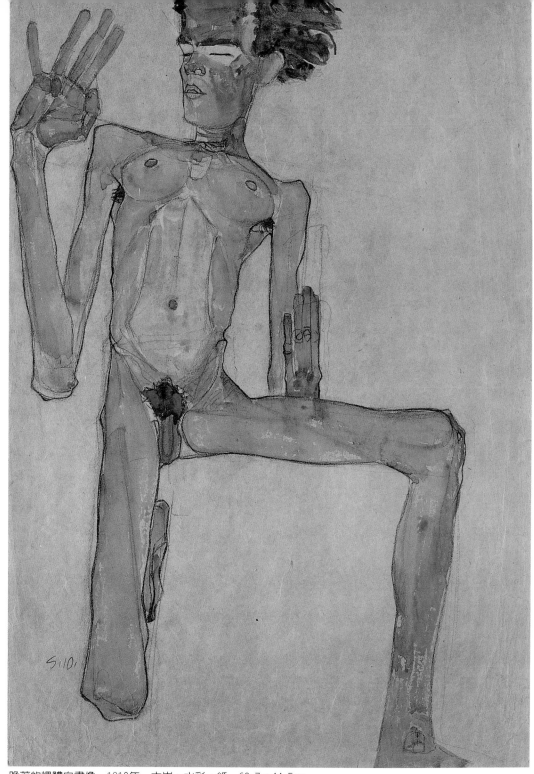

跪著的裸體自畫像　1910年　木炭、水彩、紙　62.7×44.5cm

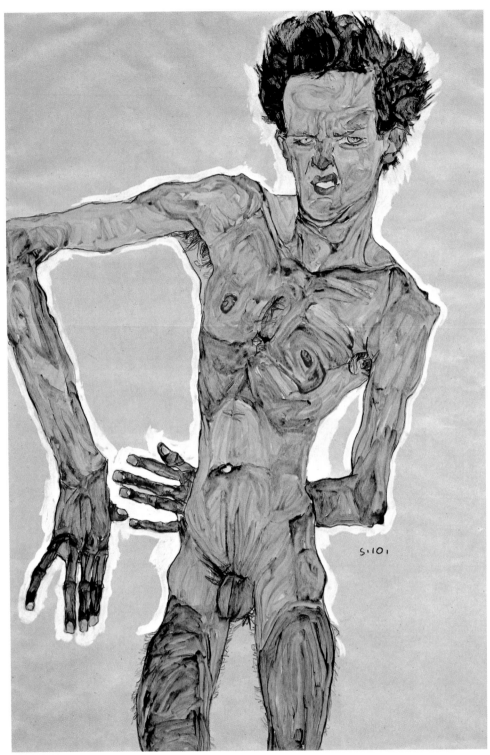

站立的裸男（自畫像）　1910年　鉛筆水彩　22×14.5cm

雙手交叉坐著的裸婦 1910年 42×24.3cm

穿白色西裝戴帽的自畫像　1910年　水彩、鉛筆、紙　45.3×31.1㎝

自畫像　1910年　鉛筆、水彩、蠟筆、紙　45×51.1cm

裸男背部　1910年　黒炭筆、水彩、紙　45×30.6cm

44

兩個男人在台座上（克林姆和席勒）　木炭、水彩、紙　1909年　15.5×9.9cm

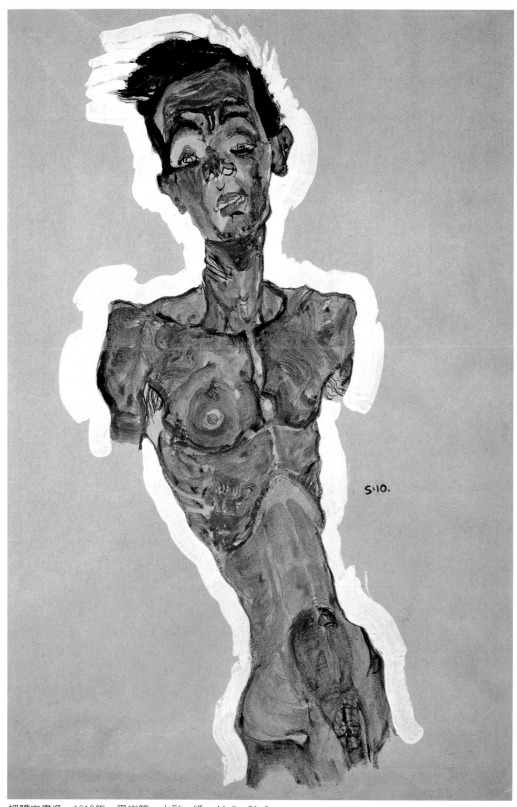

裸體自畫像　1910年　黑炭筆、水彩、紙　44.9×31.3cm

西正在滋長。

　　以一九○九年〈裸體的自畫像〉來看，儘管我們仍能見到他受克林姆影響的畫幅格式、直接以及對於裝飾性線條的興趣。但是，以裸體表現、誘惑性的暗示，卻明顯可見到是與其他畫家有所不同。這件作品也可以見到，華而不實的「青年風格」已經從席勒的作品中褪去了，取而代之的是席勒自己的風格與關注。脫掉這份青年風格的包袱，席勒已經進入了創作生命中一個更新也更成熟的階段。

　　〈裸體的自畫像〉中，席勒的眼神凝視著觀眾彷彿要求回應他的手臂往下逐漸化成一串花紋，幾乎蓋到他的生殖器。這幅畫是不成熟的、未經精確計算的，那做作的表情，對於人體毛髮的強調，身體自然主義的畫法與裝飾的花紋畫法出現了形式間的矛盾與不調和，但是那強烈的性意識，以及藉著這作品展露出青春期追尋心理和藝術上的自我肯定，卻是相當特殊動人的。但是，席勒的這件作品，對當時的維也納來說實在太過直接了，而且令人不安。

　　克林姆從未畫過自己，不管是穿著衣服或是裸體的都沒有，這一點和他下一代的藝術家大為不同。他對自己的形象不感興趣，也未曾放過心思在這個主題上。席勒卻是從這時開始，確立了自畫像是他創作生涯中重要的主題，他常畫自己全部或是部份的裸體，是一種探索自我的方式。

　　席勒的植物和花也顯示他快速地脫離克林姆的影響。克林姆的風景與植物的描繪，是克林姆高度原創性的展現，有著富麗的色彩和形式。但是席勒的花和樹，營造的是一種畫面的氣氛，這<span>圖見48頁</span>點在〈太陽花〉中都可見到。其實席勒畫的雖是花，但是卻是他的肖像畫的精神展現，有著將植物擬人化的味道。太陽花只留下乾枯頹敗的枝幹，如繩索般僵直地立著。席勒在這時期形成瘦長、脆弱的畫面人體結構，那份奇特的古怪美感，身受新藝術的藝術家喜愛，不少人更將席勒的畫風轉用在插圖上。

　　席勒的植物畫在風格上沒受到梵谷的影響，但是在取材上則受到梵谷的影響，許多維也納的藝術家也都有這樣的轉變。因為

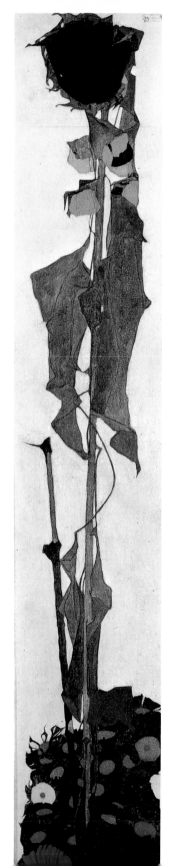

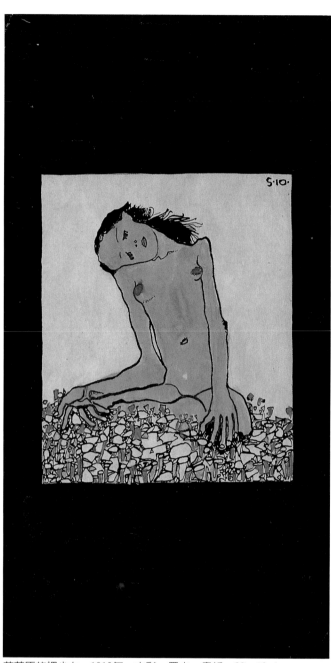

花草原的裸少女　1910年　水彩、墨水、畫紙　28×18.4cm

太陽花　1909/10年　油彩、畫布　150×30cm

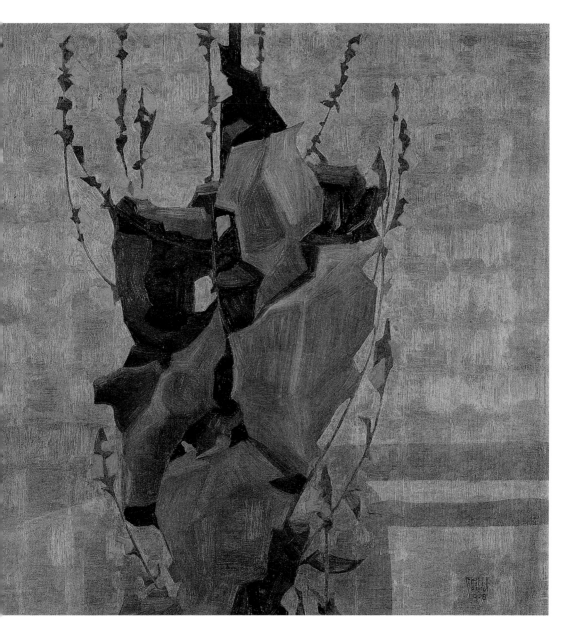

置於背景裝置的花
1908年　油彩、銀、畫
布　65.5×65.5cm

大自然對梵谷來說，不是理智的觀察出來的現實，是透過強烈的感情去了解的。席勒在一九○六年在米特克畫廊（Miethke Gallery）看過四十五幅梵谷的作品，梵谷的作品也在一九○九年的藝術展中展出十一幅。尤其是一九○九年這次的梵谷展覽更為重要，因為參展作品中包括那件梵谷描繪自己臥室的作品。這件作品帶給席勒很大的衝擊，也是促成席勒後來畫風改變的引子。

席勒透過自畫像和花樹等作品透露出來的感情與手法，儘管仍處於實驗性、不夠成熟，但已經可說是一種新風格的誕生，與當時維也納藝壇的藝術風氣完全不同。重點在於席勒將過去畫家擅用花俏的技巧，轉化成爲一種對個人情感的探究，當時還有一些維也納畫家也受到梵谷的影響，發展出類似的關注，最具代表性的應是柯克西卡和葛斯圖。

柯克西卡的肖像畫和克林姆呈現完全不同的對比，柯克西卡完全不採用裝飾性，不在意畫面表面的乾淨，也輕視引起感官愉快與優雅線條。他比別人更早注意到展現人物的個性，他在肖像畫中強調人物的個人特質以及他們的處境，他不像克林姆在畫作中顯示出模特兒的社會地位，而希望深入地剖析他們的心理狀態，在他的話中常常出現的是失落的、神經衰弱而一籌莫展的人們。

另一位畫家葛斯圖的畫作和他的人生一樣的充滿悲劇性。葛斯圖生於一八八三年，比柯克西卡大三歲，比席勒要大七歲。葛斯圖在一九〇八年自殺，死前燒掉自己能找得到的所有作品，使得他流傳下來的作品相當少。葛斯圖最關心的主題是肖像畫，他的肖像畫裡頭的人都像鬼怪幽靈一樣。葛斯圖畫自己的自畫像，有著嚇人的笑容，但肉體孱弱，像是嘲笑自己也嘲笑世界，疏離而無奈。其他維也納的肖像畫家如歐本海默（Max Oppenheimer）、居特斯洛（Paris von Gutersloh）、費斯陶（Anton Faistauer），他們或採用誇大的姿勢與表情，或是以粗糙風格表現張力，都是希望藉著肖像表達出人物赤裸的靈魂。

有趣的是，十九世紀其他歐洲國家已經不再流行肖像畫時，肖像畫卻在德語系國家得到新的發展存活下來，更取得藝術上的重要地位。過去的肖像畫往往都是受委託之作，爲了留下模特兒的模樣紀錄。十九世紀攝影的發明造成肖像畫本質上重大的改變，藝術家不再將紀錄外貌作爲自己的任務。而現代的肖像畫更不是受委託的製作，常常是畫家的自畫像。一方面是委託的數量滑落，另一方面則是在現代主義的哲學文學以及心理學，無不探討人的心理，這造成的整體氣氛下，畫家認清自己是最有吸引力

歐本海默的畫像　1910年　粉彩、墨水、水彩、紙　45×29.9cm

一片花田　1910年水彩、畫紙　65.5×65.5cm（左頁圖）

51

站著的裸體少年
粉彩、水彩、紙
44.7×23cm

的創作主題了。畫家畫自己，也畫朋友，強調的是人物性格與特質，不求外表的自然或吸引人與否。

柯克西卡的畫作也對席勒造成了不少影響。席勒在一九一〇年的作品和柯克西卡在一九〇八年、一九〇九年的人物習作十分相近。柯克西卡的素描找了許多工人階級的小孩當模特兒，他們

戴帽的少年　1910年　鉛筆、水彩、紙　44.5×31.2cm

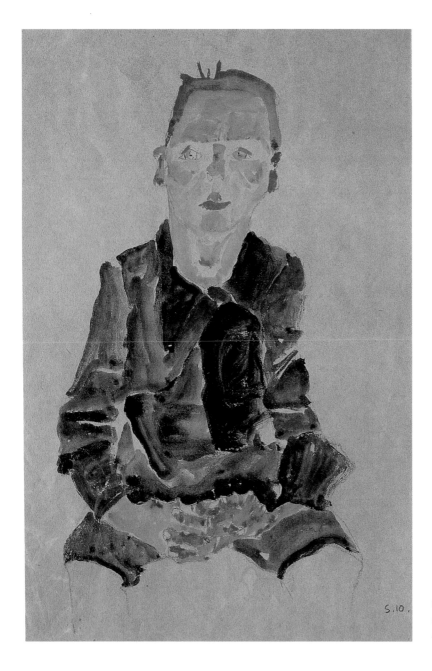

坐著的少年　1910年
黑炭筆、水彩、紙
43×29cm

生活在貧窮的環境中，瘦弱、粗野，成爲柯克西卡著迷的題材。

　　席勒也找了一些貧窮人家的小孩來畫，創作出不少以此爲題
重要作品。〈街頭遊童〉中那些男孩子又瘦又緊張，處於即將踏 圖見53頁
入青春期的他們，有著飢餓與迷惘，還有一份正在甦醒中的性意
識。在這段期間中席勒的工作室，常有兩三個大小不一的女孩坐

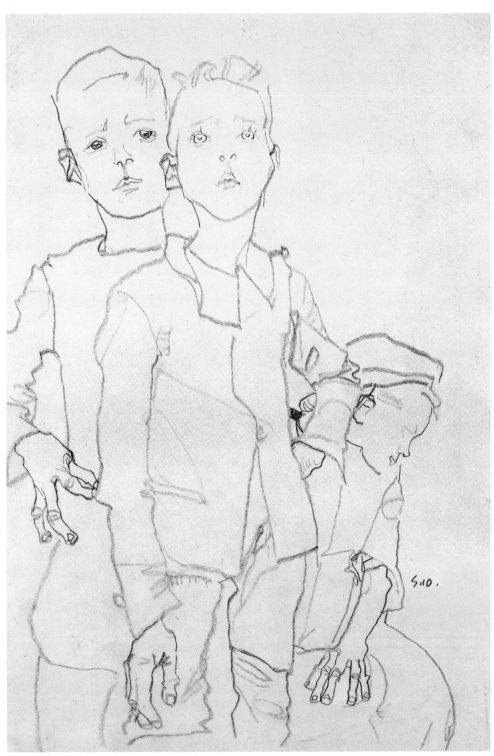

街頭遊童　1910年　鉛筆、紙　44.6×30.8cm

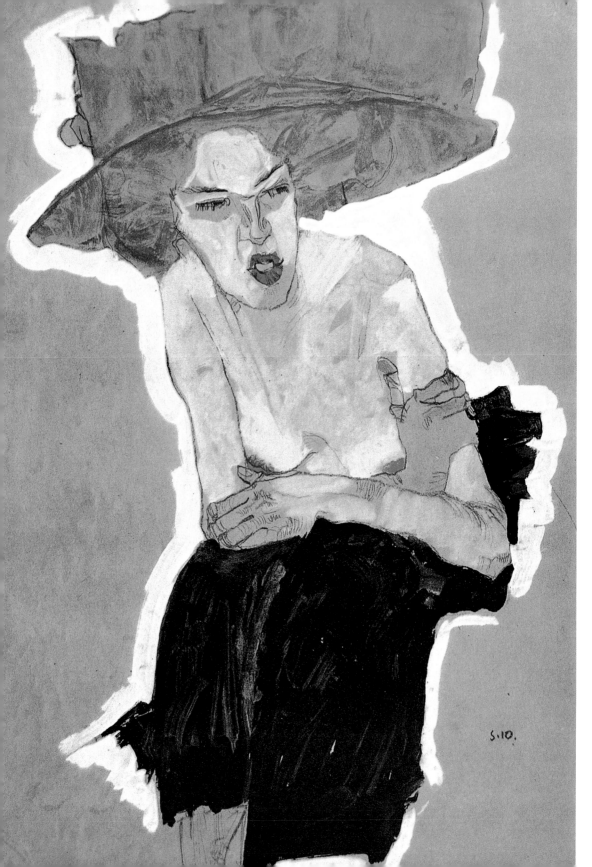

戴著大帽子的女人（為
維也納工坊設計的明信
片） 1910年

悍婦（葛蒂） 1910年
粉彩、不透明水彩、紙
45× 31.4cm（左頁圖）

著「他的遊童模特兒大多數是女孩」，都是他從街上或是公園裡
「撿」來的，他們有的美，有的醜，在畫室裡什麼也不用做，在畫
室裡拉頭髮、穿脫鞋子，無所事事。席勒透過藝術家魅力與少量
的金錢，給予這些孩子們一種錯誤且暫時的安全感。而席勒則藉

此機會想去了解這些孩子腦子裡的東西，觀察他們的世界。席勒對於女性畫像的掌握，也愈來愈純熟。他以葛蒂爲模特兒的〈悍婦〉，就把女人那種神經質、憤怒的表情掌握的十分傳神。

圖見57頁

# 活躍畫壇：參加新藝術家展

儘管席勒在一九○九年藝術展中所獲得的反應頗爲冷淡，但是十八歲的他，很快地獲邀在同年十二月維也納畢斯克（Gustav Pisko）藝術沙龍的「新藝術家」（Neukunstler）展。這個畫展的主要成員都是和席勒差不多同時其離開學院的年輕畫家，他們認爲自己需要努力脫離分離派以及克林姆的影響，當時和席勒一起參展的包括他的妹婿培希卡、費斯陶以及畫家、作家及演員的居特斯洛。

席勒對於這項展覽投入甚多，他也爲了這個展覽寫下一個宣言，他的心裡可能想要仿效克林姆或是與他競爭。不過席勒儘管想在宣言中寫出一些有力的文句卻不太成功，席勒只是想讓人家覺得他很重要。著名的畢斯克藝術沙龍願意舉辦這些沒沒無名的藝術家展覽，相當不尋常，而這群「新藝術家」們也決定好好把握這次揚名的機會。有趣的是，奧地利王儲斐迪南大公來看了這個展覽，看了之後則立刻要他的秘書不得將他來看展的消息透露出去，因爲他不能讓人家知道他來看這些猥褻的畫作。

不過，席勒非常幸運地在這一年認識了藝評人羅斯勒。羅斯勒對席勒的一生有很大的幫助，他後來持續地爲席勒推廣並找尋贊助者、買主。羅斯勒是維也納「工人時報」的藝評人，本身也是收藏家，有很廣的人脈，他同時也是位優秀的作家，他不但寫藝術相關的評論與書籍，也寫小說。羅斯勒後來還介紹了兩位維也納最重要的現代藝術收藏家雷尼豪斯（Carl Reininghaus）和雷謝爾（Oskar Reichel）給席勒認識。

雷尼豪斯是工業家，雷謝爾是醫生，他們兩人提供席勒經濟方面的援助，他們的家中收藏許多重要現代藝術家的作品，讓席勒得到觀摩的機會。像是雷謝爾的收藏便包括了梵谷、馬奈、高

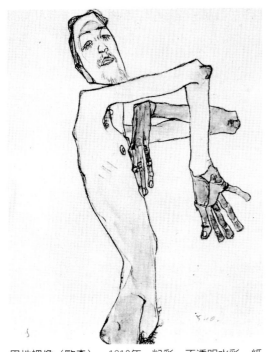
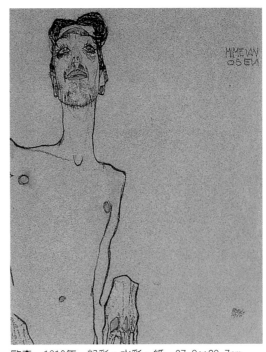

男性裸像（歐森） 1910年 粉彩、不透明水彩、紙
44.4×30.8cm

歐森 1910年 粉彩、水彩、紙 37.8×29.7cm

更、孟克，而當時仍是維也納新進畫家的柯克西卡的作品也是他的收藏。這兩位贊助者供應了席勒早期生活所需，還有先前提過另一個比較不是那麼有錢的收藏家班尼詩，他是一位鐵路官員，收入固定有限，但是他的錢都用在藝術收藏上。他曾在一九○八年在勒洛斯特紐堡的畫展中看到席勒的畫。可能在一九○九年認識席勒。在往後的日子裡，班尼詩幫助席勒渡過許多艱辛的日子，盡可能地買畫、借錢給他。

一九○九年對席勒來說無疑是幸運且重要的，他雖然還未被完全肯定。但是已經受到評論的賞識也得到贊助者的注意，這些贊助者往後也都成為了他的大買家。席勒的藝術生涯的開始，看起來似乎很有前景，這讓他的母親和監護人相當滿意。他和姨父的相處卻愈來愈有問題，因為他認為他的姨父對他太過吝嗇，應該無止境地供應他經濟來源，他的姨父則對他喪失耐性，終於在一九一○年席勒到克魯矛（Krumau）度假時雙方決裂。

席勒是和一位古怪的畫家歐森（Erwin Osen）以及他的情婦

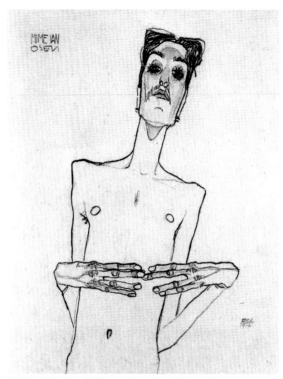
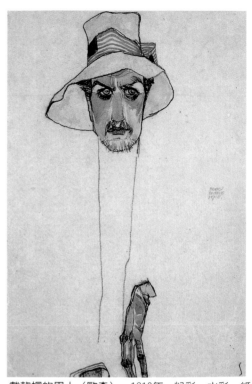

歐森　1910年　粉彩、水彩、紙　38.3×30cm

戴軟帽的男人（歐森）　1910年　粉彩、水彩、紙
45×31cm

茉亞（Moa）一起到克魯矛的，他在出發前從帳戶中提出大筆的
錢，抵達後又拍了一封電報向姨父再要錢。席勒的電報地址又寫
錯，偏偏電報在午夜時分到達，郵差吵醒所有人。這個事件讓姨
父對席勒的長久以來的不滿爆發，齊哈采克宣布他不要繼續擔任
席勒的監護人了。席勒後來試圖寫了很多信件要求姨父的同情，
但是他一封也沒回信。

## 肖像與人物畫：一種孤獨的存在

　　席勒到克魯矛之行是想逃離維也納那種壓力，到鄉間探口氣
的旅程。克魯矛是席勒母親的出生地。高瘦蒼白的歐森，有著奇
特異國情調外表的茉亞和席勒一同生活在克魯矛近郊，對當地人
來說是一幅奇特的景象。歐森的舞台表演誇大古怪甚至富有性暗
示，席勒爲歐森畫了好幾幅素描，都是席勒這時期的典型風格，

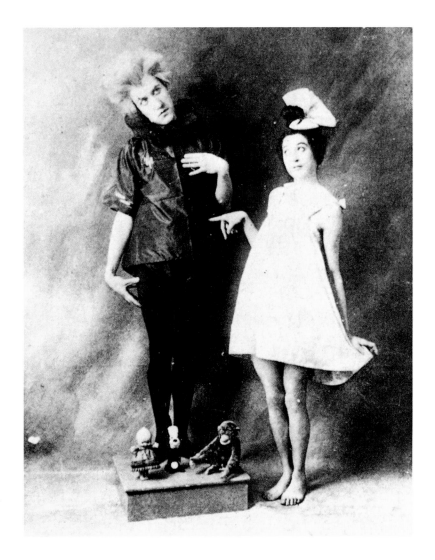

攝影家特拉卡　表演啞
劇的歐森與茉亞
1914年　攝影

人物以戲劇化的姿勢呈現、纖瘦的裸體、多骨的四肢等，人彷彿
被自己的情緒束縛，甚至處在崩潰邊緣。歐森給了席勒許多靈感
與想法，他不但介紹席勒讀韓波的詩，席勒受此鼓勵自己也很想
寫詩，他也鼓勵席勒以創作肖像畫爲主要方向，運用這樣特殊的
肖像畫，來展現人們隱藏在平日生活表象下眞正的特殊人格。他
也爲充滿特殊魅力的茉亞畫了像。

　　席勒在一九一○年展現出他作爲一位肖像畫家的天分。他畫
了十一幅肖像畫，也畫了一系列充滿才華的自畫像。

　　席勒畫的這些肖像畫人物，都單獨出現在單調的背景上，他

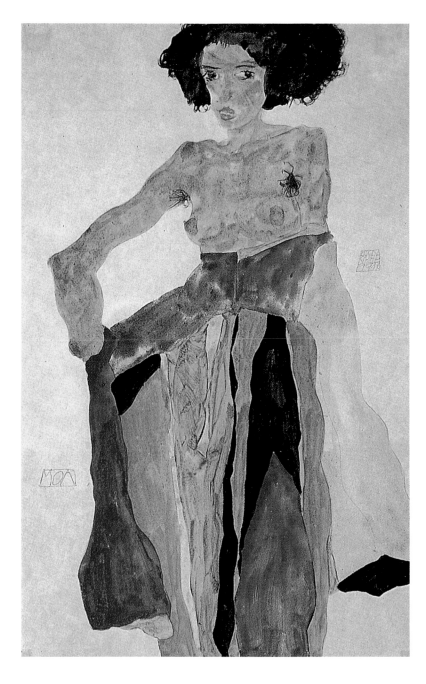

茉亞　1911年　鉛筆、
不透明水彩、紙
48×31cm

們的身體和手的奇特姿勢，成為表達人物特質的重要工具，只有
羅斯勒的肖像見到大腿以下的部分。〈畫家歐本海默的畫像〉更
是件傑作，模特兒有種魔術師般的唯我獨尊，卻又在這病態姿勢
與皮膚下顯得邪惡又有魅力。

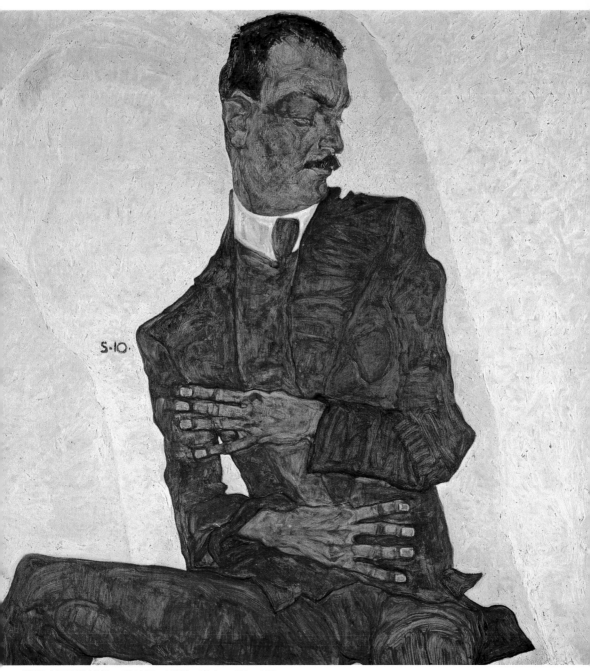

藝評人羅斯勒肖像　1910年　油彩、畫布　100×100cm

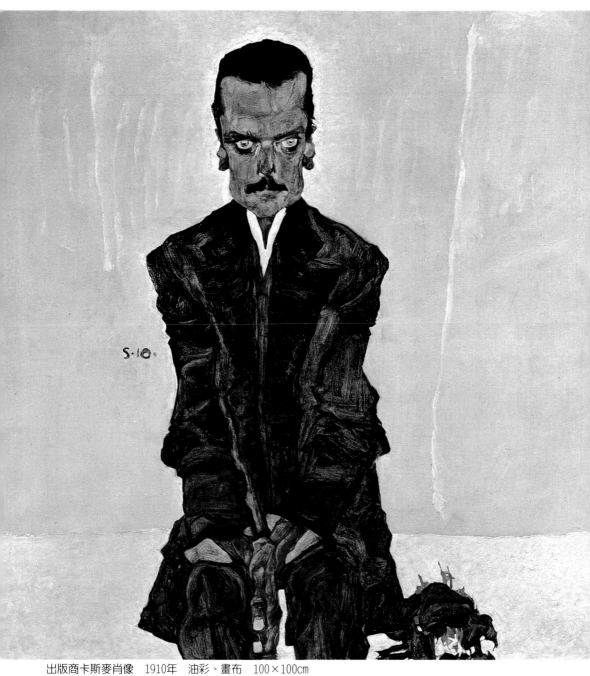

出版商卡斯麥肖像　1910年　油彩、畫布　100×100cm

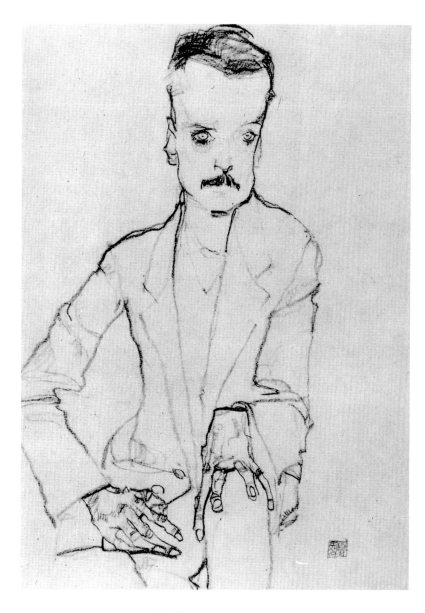

卡斯麥肖像　1911年
粉彩、紙
45.3×31.7cm

　　此時已經可以見到席勒畫中人物，總是一種孤獨的存在，正
在爲某種內心的痛苦折磨。正因爲他自己的意識，他在模特兒身
上也見到同樣的東西。從某種角度來看，席勒的肖像不過是他自
我內在的展現延伸，是他自己內在焦慮不安的一面鏡子。

　　而一九一○年席勒的這一系列自畫像更是精采，表現出那份
擾動人的內在痛苦。其中最具代表性的是他的裸體自畫像，畫家
畫出自己瘦弱的肉體，皮膚像是脆弱接近病變邊緣的狀態，臉上

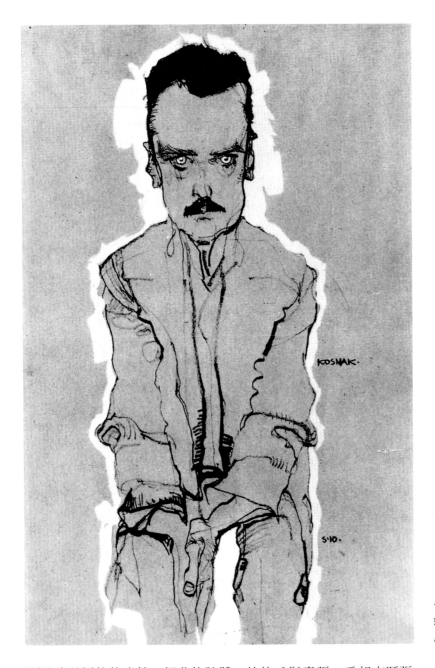

卡斯麥肖像　1910年
粉彩、紙
44.4×28.7cm

則是痛苦掙扎的表情，扭曲的肢體，他的毛髮賁張，看起來既張
狂又脆弱，像是受到傷害的的野獸。同年〈拉扯臉頰的自畫像〉　　圖見68頁
則見到他充滿困惑拉扯自己的臉頰。這些自畫像充滿了宗教殉道
者的憂傷與光環，一種比自身還強大的疏離、孤獨以及憤怒的糾
纏，彷彿自己與外界溝通組絕無望，只好全力轉向內在挖掘自

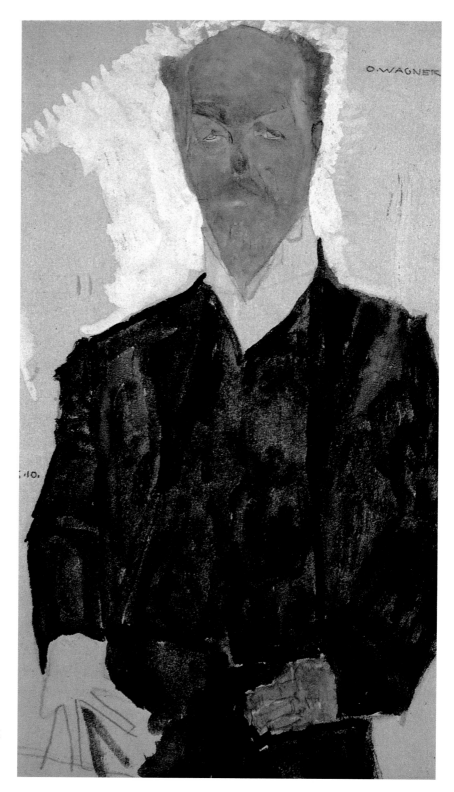

奧圖.華格那肖像
1910年　鉛筆、水
彩、紙
42.5×26cm

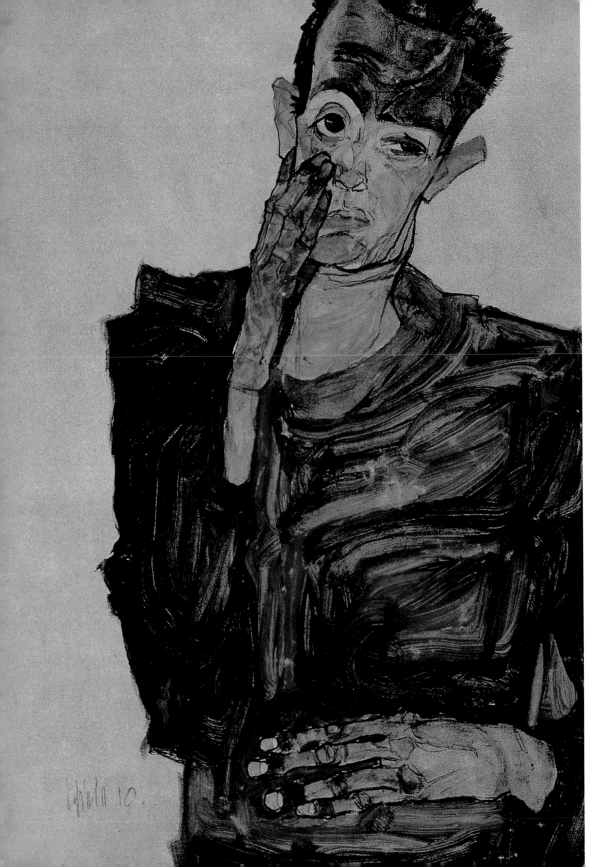

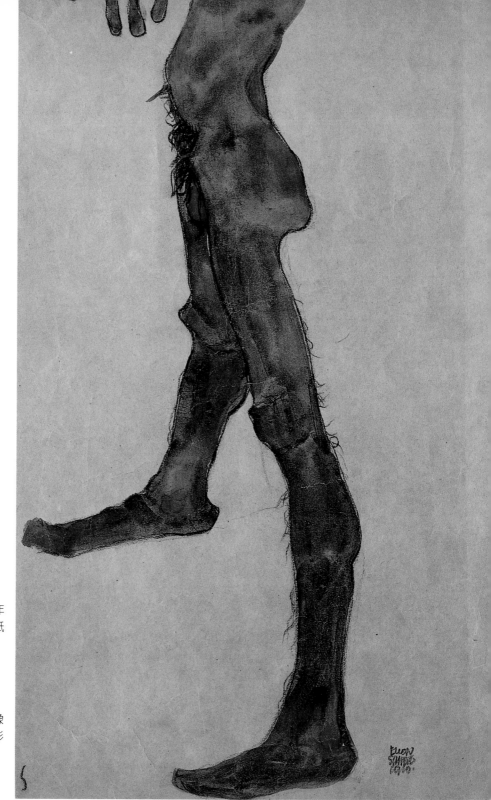

裸男體態　1910年
黑炭筆、水彩、紙
44.8×27.9cm

拉扯臉頰的自畫像
粉彩、不透明水彩
、紙
44.5×30.5cm
（左頁圖）

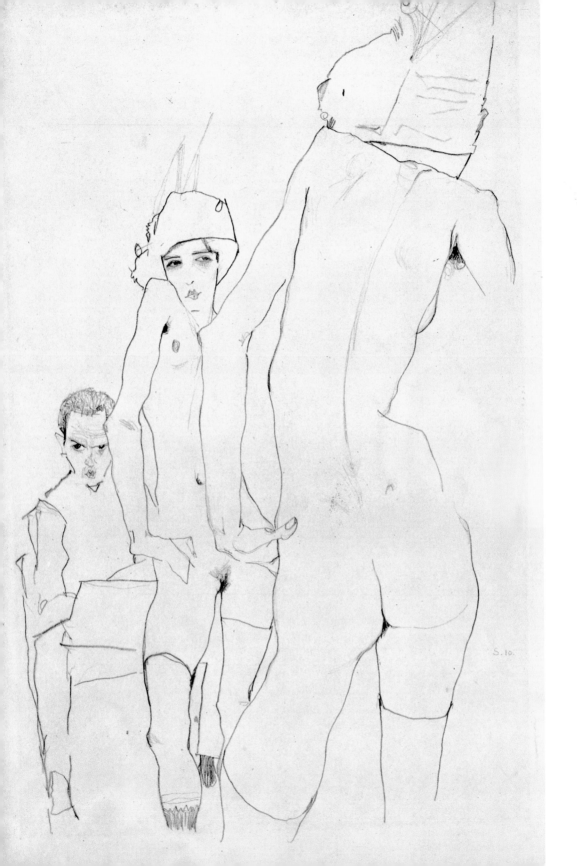

S. 10.

己，呈現強大的戲劇性力量。

　　一九一○年還有一幅有趣的自畫像〈畫著鏡前裸體模特兒的自畫像〉，這幅畫好似已經預告著在另一個即將成為他作品重心的主題——女性裸體。在這幅畫中，畫家與他自戀不可或缺的工具鏡子，以及女體混合在一起。後方坐著的席勒，眼神尖銳地越過模特兒，觀眾可以見到模特兒的背與鏡中映出的模特兒的正面，同樣是苗條細瘦的身材，小而挺的乳房，深亮的眼睛以及豐滿小巧的嘴唇，搭配上時髦的帽子以及長襪，臀部上的手與姿態有著某種驕傲挑釁，而私處露出的毛髮則是十分引人注意。

　　席勒在這件作品已經展露出他未來女性裸體畫的最重要課題，相較於傳統描繪女性裸體畫表達的身體之美，席勒藉著女性裸體傳達的是性意識的覺醒與性愛的主題。在同年席勒另一系列年輕女性為主題的畫像中，可以更清楚地看到這個主題。這些席勒自貧民窟找來的的年輕少女，有著纖細未成熟的身體，然而眼神卻是堅強叛逆，有種集天真與淫蕩於一身的感覺。這些女模特兒的身體並不完美，皮膚也不光滑，顯得不健康，甚至常顯出瘦骨嶙峋或是笨拙的模樣。

　　但是，值得一提的是，儘管席勒在這些作品中透露出濃厚的性愛與情色意味，但是與過去常見的情色春宮畫不同，他不強調感官的迷醉，性的歡娛與刺激，反而是對於性的神秘氣味有更多個探索。而性在席勒的畫中，同樣也是一種表達乃至於超越內在孤獨與狂野力量的方式，透過性的張力這樣私密且緊繃的事，陰魂不散的個人孤獨的掙扎，藉此發出呼喊與哭泣。這些女性模特兒也同樣是這樣觀念的表現。

　　有趣的是席勒在這些畫中運用的色彩扮演重要的角色，他的色彩常使得整個畫面顯得不安病態。〈交叉手臂的裸女〉畫中人物是葛蒂，畫中她削瘦得像是木雕一般，細長枯瘦的雙手交叉環抱自己彷彿要保護自己抵抗觀眾的目光卻徒勞無功，她身上是紅、黃、綠的色塊，像是得了皮膚病一樣。席勒在畫中讓模特兒充滿脆弱與問題，肉體的不完美與易於腐朽的暗示，卻又讓他畫中的性愛張力如此緊繃而惱人，同時性甚至是憂傷且具傷害性

圖見72頁

畫著鏡前裸體模特兒的
自畫像　1910年
鉛筆、紙
55.2×35.3cm（左頁圖）

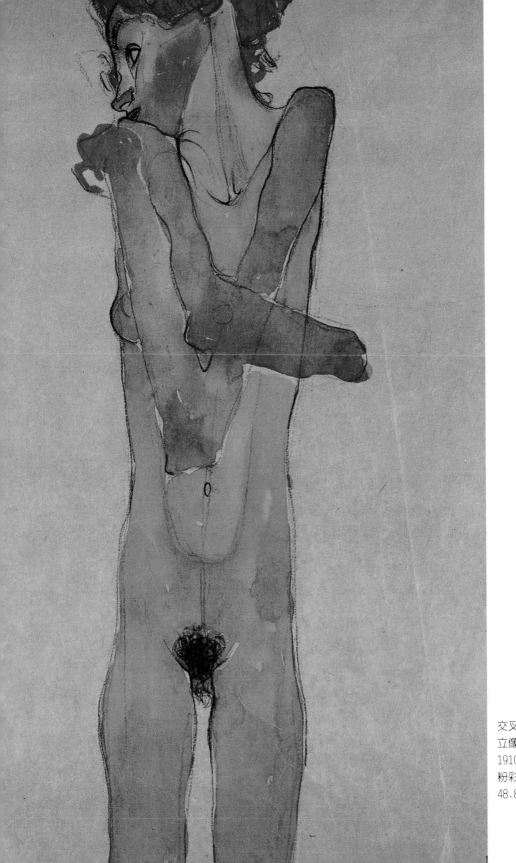

交叉雙臂的裸女
立像
1910年
粉彩、水彩、紙
48.8×28cm

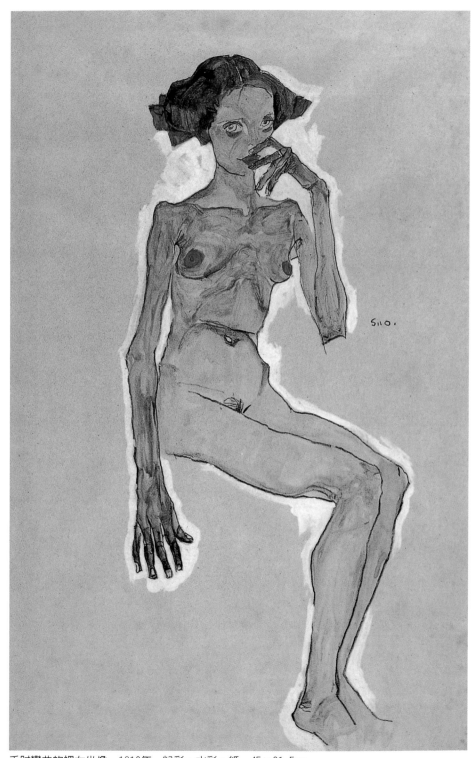

手肘彎曲的裸女坐像　1910年　粉彩、水彩、紙　45×31.5cm

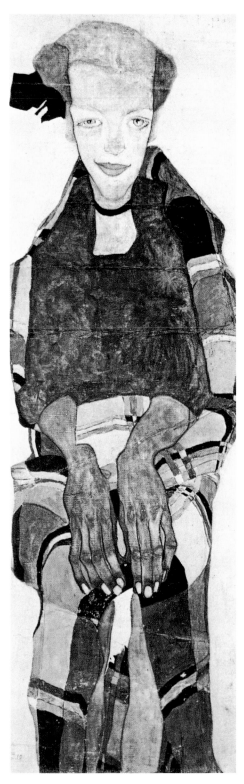

波迪‧羅辛斯基
橡膠水彩、油彩、畫布
109.5×36.5㎝

裸女　1910年
黑炭筆、水彩、紙
44.3×30.6㎝（右頁圖）

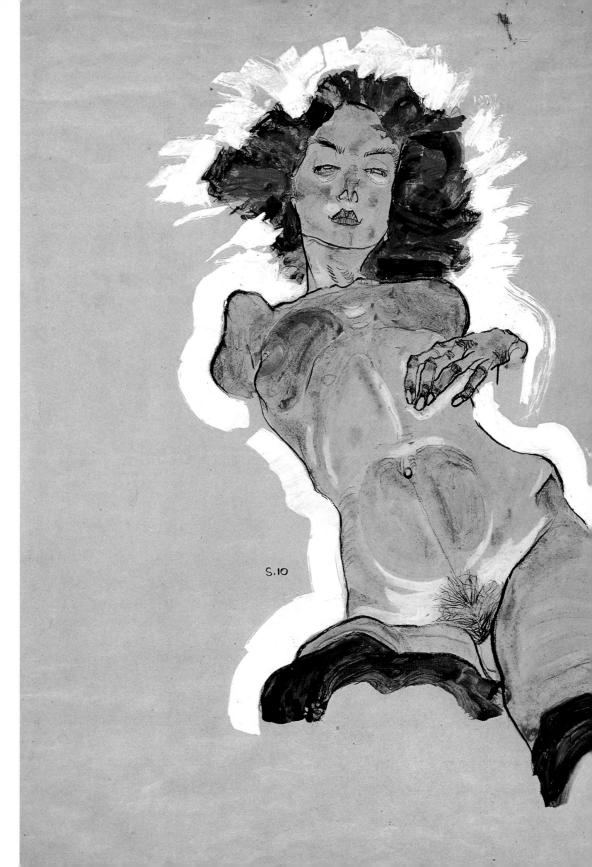

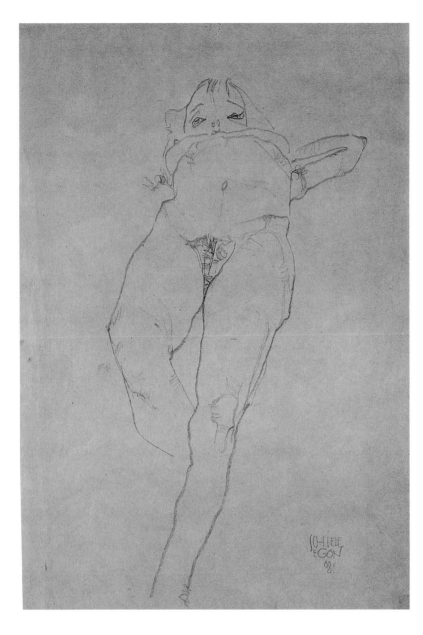

横臥裸少女　1910年
鉛筆、水彩、紙
45.1×31.9cm

的。

　克林姆的畫中也對性愛有相當多的描繪，但是克林姆的畫中
女性總是如此肉體光滑優美，充滿肉體感官的興奮與誘惑的表
情，觀眾欣賞畫作的時候其實也參與者這樣性的興奮勃發與快
樂。席勒則不同。席勒的忠誠收藏者班尼詩之子奧圖・班尼詩曾
指出：「...在克林姆是使人迷醉的音樂、抒情的魔法，到了席勒

三個裸婦　1910年
41×29.8cm（右頁圖）

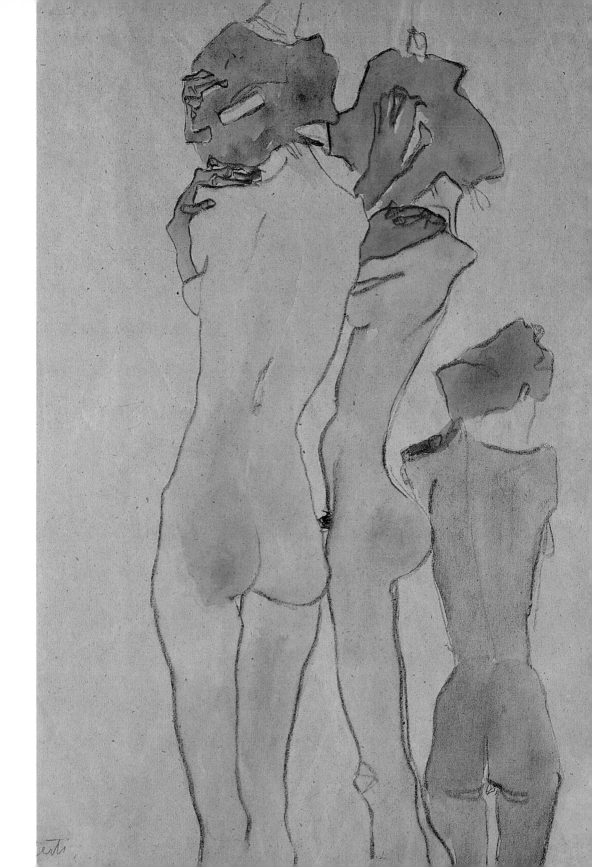

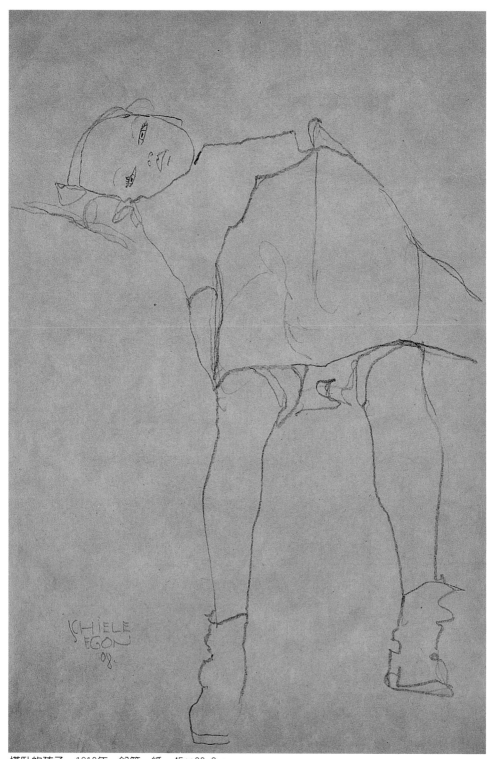

橫臥的孩子　1910年　鉛筆、紙　45×30.9cm

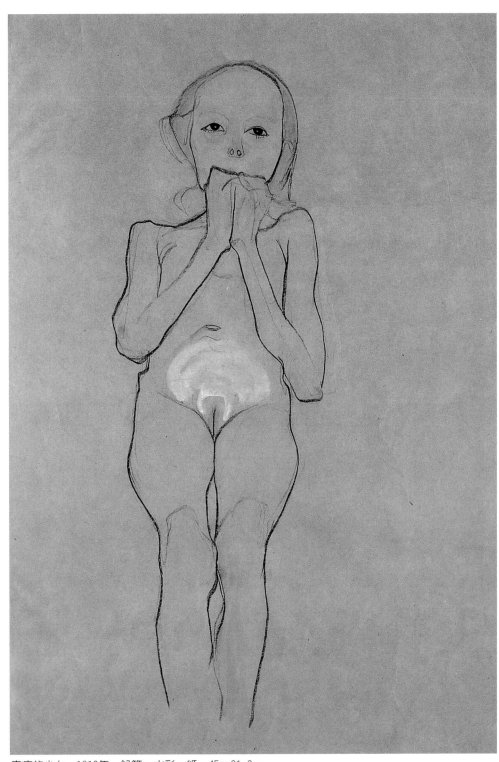

患病的少女　1910年　鉛筆、水彩、紙　45×31.3cm

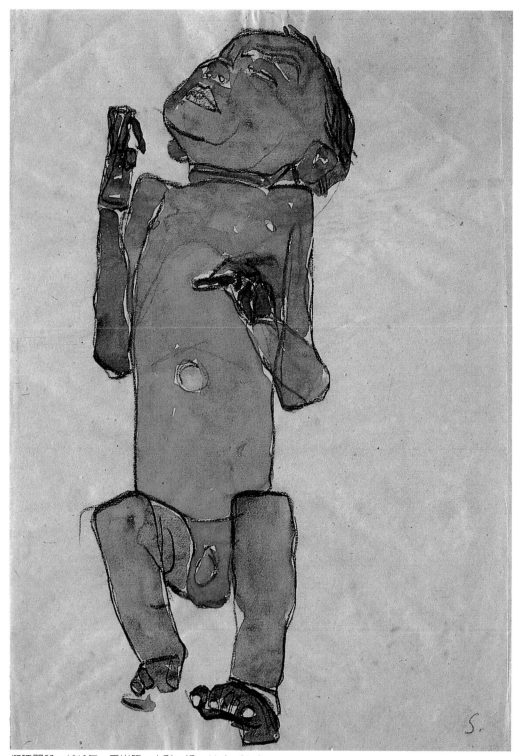

仰睡嬰兒　1910年　黑炭筆、水彩、紙　44.3×31.2㎝

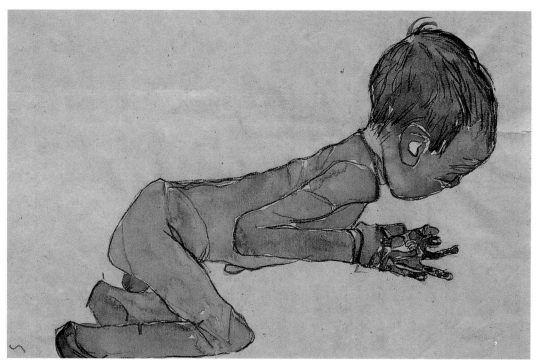

彎膝的嬰兒　1910年　黑炭筆、水彩、紙　29×43cm

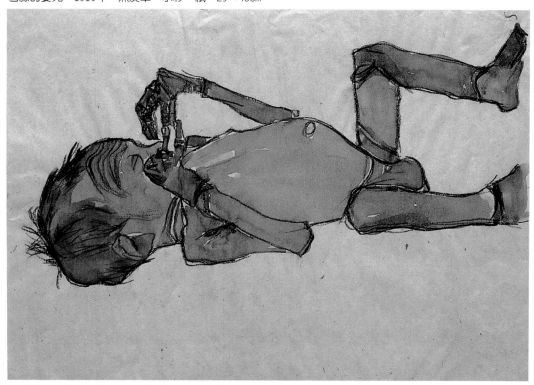

手放眼前的嬰兒　1910年　黑炭筆、水彩、紙　31.9×44.9cm

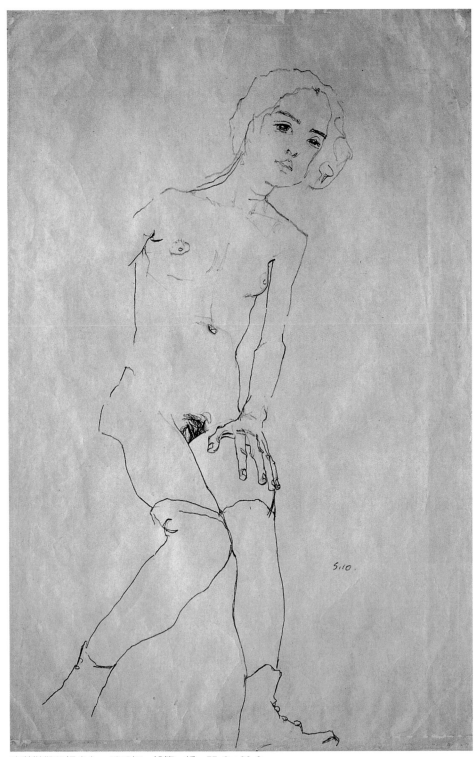

穿著鞋靴的裸少女　1910年　鉛筆、紙　55.8×36.8cm

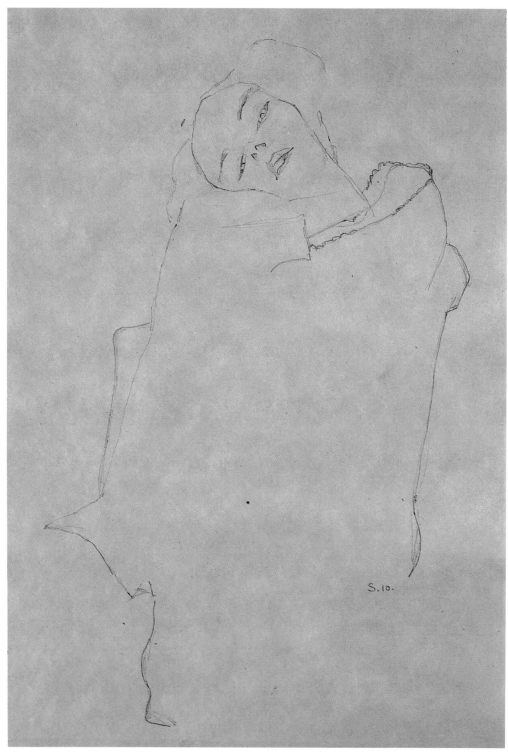

傾頭的少女　1910年　鉛筆、紙　43.8×30.8cm

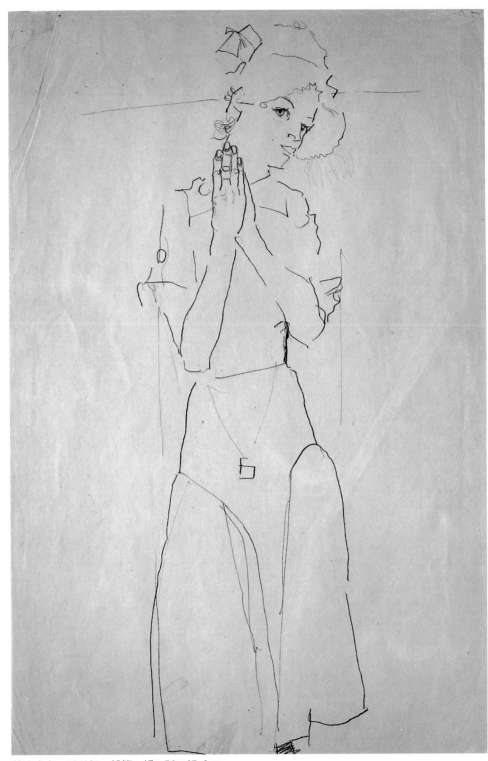

站立少女　1910年　鉛筆、紙　56×37.2cm

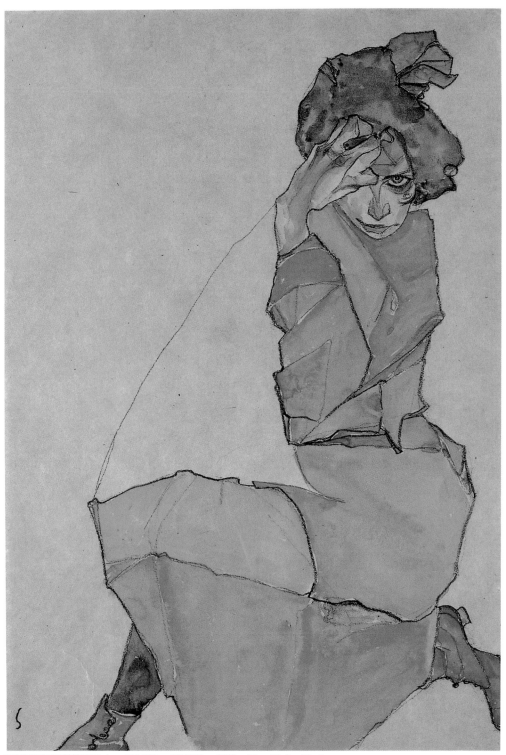

穿橘色衣服跪著的少女　1910年　黑炭筆、水彩、紙　44.9×31.4㎝

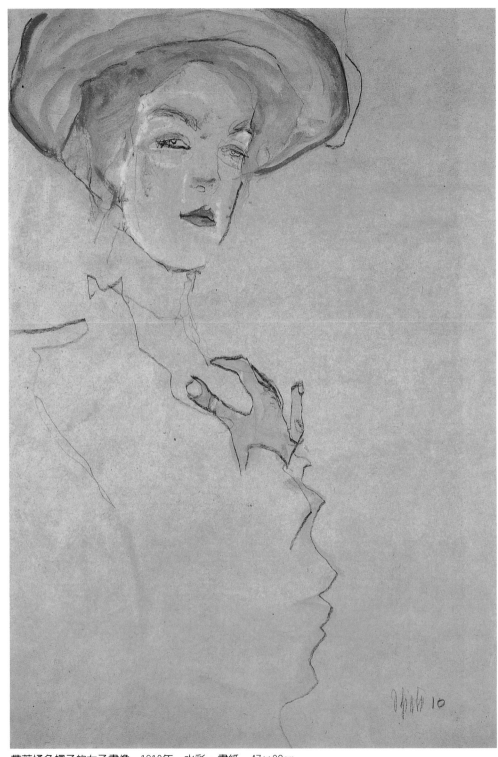

帶著橘色帽子的女子畫像　1910年　水彩、畫紙　47×32cm

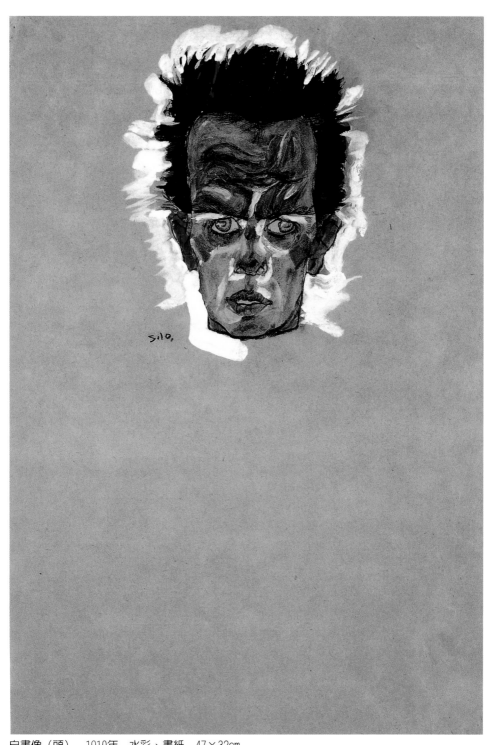

自畫像（頭） 1910年 水彩、畫紙 47×32㎝

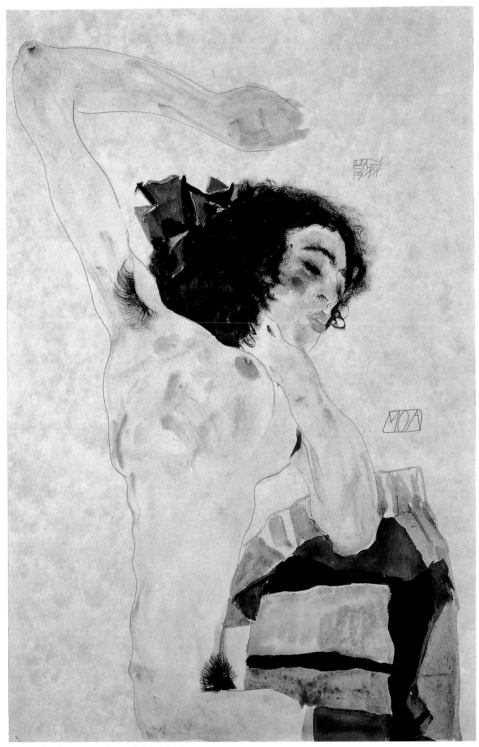

坐著的裸體像　1911年　水彩、畫紙　45.1×30.9cm

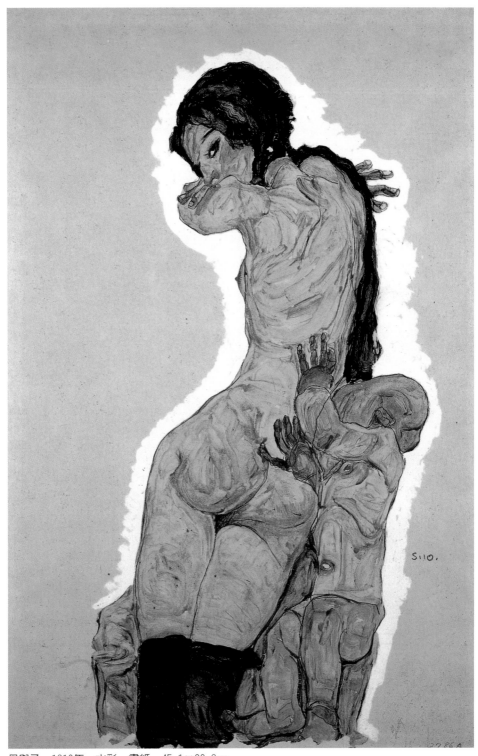

母與子　1910年　水彩、畫紙　45.1×30.9cm

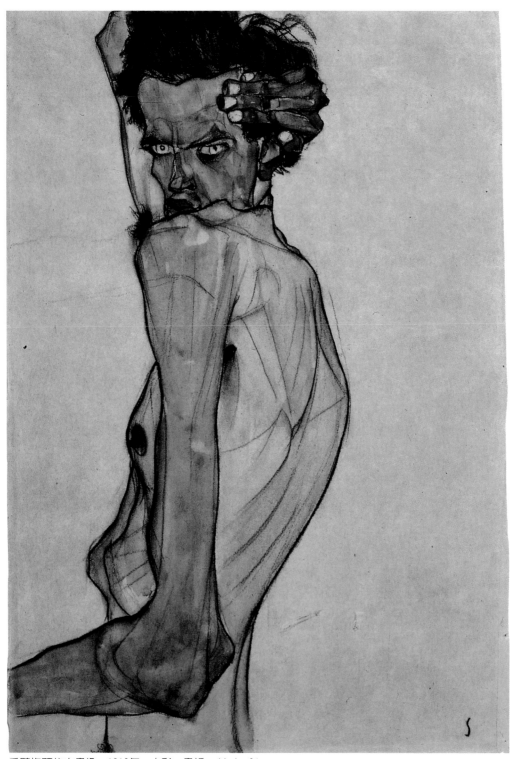

手臂抱頭的自畫像　1910年　水彩、畫紙　44.4×31cm

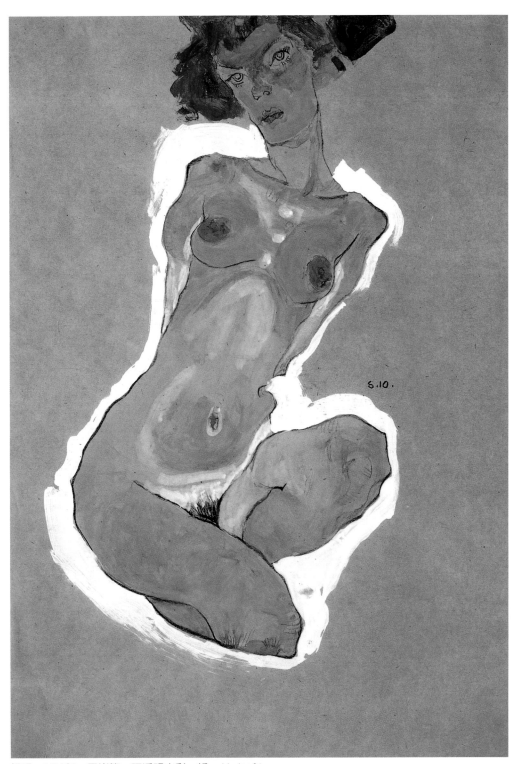

裸婦　1910年　黒炭筆、不透明水彩、紙　44.4×31cm

卻變成尖叫、粗糙不和諧的音調，一種惡魔似的觀點。」

席勒對於性的描繪直接坦白，對於這樣私密的行爲動作被如此逼眞表現，在當時維也納勢必引起騷動。當時的維也納，自慰甚至是被禁止的行爲，當時認爲自慰會引起瞎眼、瘋狂或是其他的可怖後果。其實當時的維也納充滿著雙重標準，一方面是中產階級那份嚴厲的道德規範，但是其實在他們的生活中又其實充滿著色情行爲，在日漸衰敗的奧匈帝國末日，處都是色情工業，妓女、戀童癖、色情圖片工業在日常生活中充斥，許多貧民區的童男童女爲了家計出賣肉體。藝術家與知識份子也曾因此癖好惹上麻煩，像是作家亞騰堡便因此惹上麻煩。同樣地，這也引發較高層次對於性的探索，像是文學、心理學的風行，佛洛伊德的學說是最好的例證。

席勒這樣的畫太過驚世駭俗，果然日後爲他帶來嚴重的麻煩。

# 醜聞

席勒個人的行爲也常受到爭議。有些人認爲他過度宣揚誇張了他和克林姆的親密程度，以製造自己是維也納藝術核心團體一員的印象，有時則向朋友過度要求金錢與同情的腦筋。在一些信件上可以見到席勒誇大又自憐的表現。

一九一一年席勒認識了他最重要的模特兒，十七歲的瓦莉‧諾依齊（Wally Neuzil）。瓦莉原本爲克林姆工作，後來克林姆將她「傳」給了比較年輕的畫家。瓦莉成爲席勒的情人兼繆斯。對於瓦莉的出身資料很少，但是她對席勒十分專情，她不但當她的模特兒，同時也幫他做家事、跑腿，也替席勒去拜訪客戶。由於席勒的畫很多帶著性愛意味，有時候客戶會對帶著這些畫上門的瓦莉態度不佳，讓瓦莉委屈不已。瓦莉也讓席勒飽嚐性愛的愉悅美好，他的繪畫也在此一時期得到相當的發展。在席勒以瓦莉爲模特兒的一系列素描中，可以見到瓦莉那份充滿誠懇又期待的凝視，以及她那有經驗的裸露肉體。他們兩人認識不久後，席勒決

瓦莉 1912年 鉛筆、不透明水彩、紙
29.7×26cm

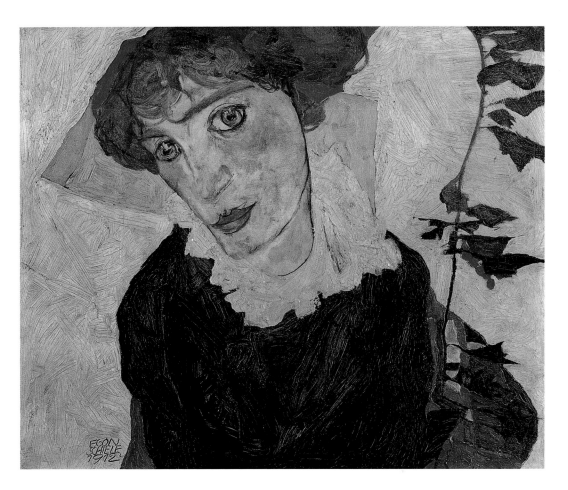

瓦莉的畫像　1912年
油彩、木板
32.7×39.8cm

定回到克魯矛，因爲再度地席勒又對維也納感到窒息，又要去尋
找他的鄉居天堂。但是，和自己的模特兒同居，在這個小城裡席
勒很快被他人抱怨、輕蔑，生活又變得相當令人難過。他們兩又
回到維也納。回到維也納之後，他在維也納郊區的紐倫巴赫
（Neulengbach）找到一間房子和瓦莉同居。在這裡發生了席勒這
一生最大的醜聞，也伴隨著牢獄之災。

　　席勒的屋子在小城一角遺世獨立，可以望見一遍樹林以及小
山丘。席勒在紐倫巴赫畫下了他的代表作之一〈藝術家在紐倫巴
圖見94頁　赫的房間〉，這幅畫的靈感完全來自梵谷在法國南部阿爾畫的〈黃
色房子裡的房間〉，也同樣要從藝術家房間的描繪來表現藝術家的
內在。席勒在木板上上了薄薄的顏料層，這種技巧接近傳統的光
面法，也製造出一種陶瓷表面般的效果，在一九一一年至一九一

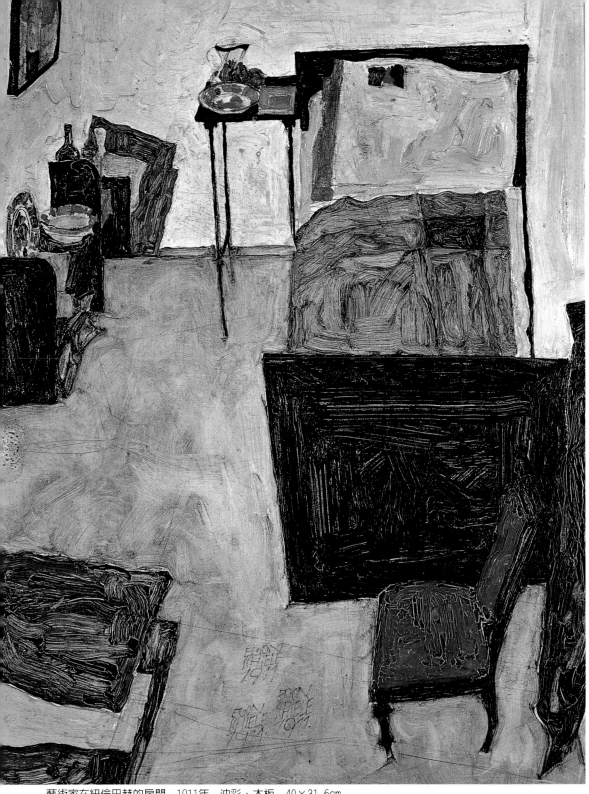

藝術家在紐倫巴赫的房間　1911年　油彩、木板　40×31.6cm

瓦莉的照片　攝於
1912/13年

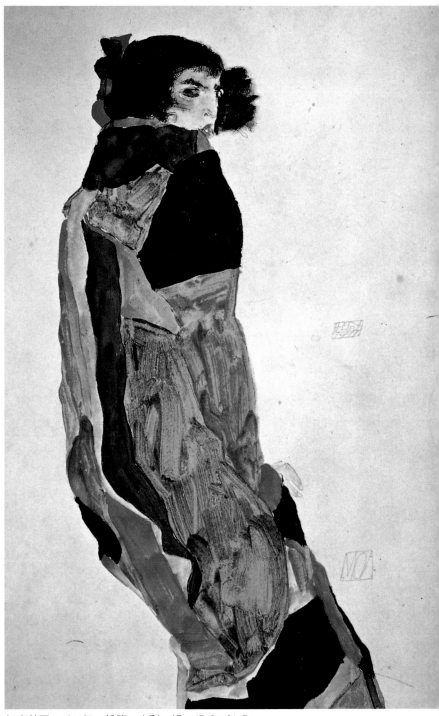

舞者茉亞　1911年　鉛筆、水彩、紙　47.8×31.5㎝

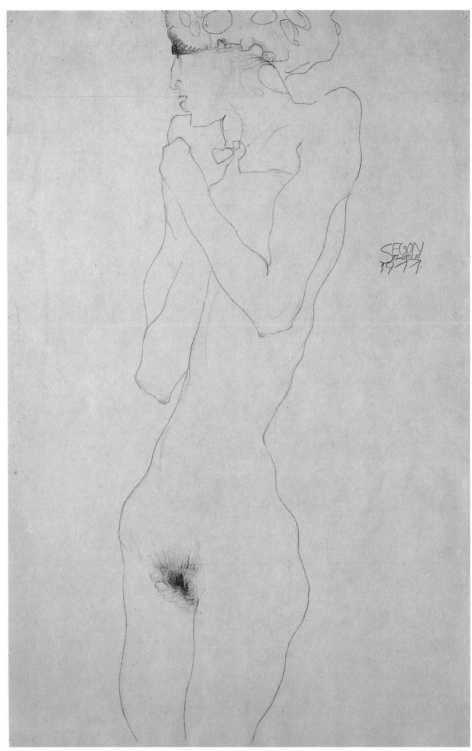

裸婦　1911年　鉛筆、紙　47.9×32.1cm

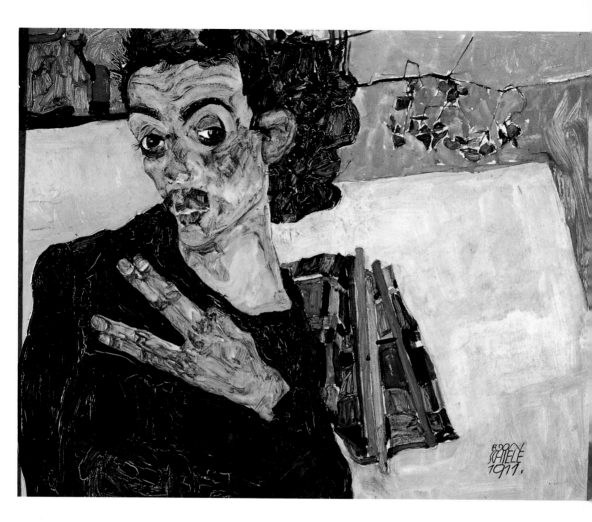

有黑陶花瓶的自畫像
1911年　油彩、木板
27.5×34cm

二年席勒常使用這樣的技巧。席勒描繪這些家居生活的細節與家具，但是這些生活細節表現出來的效果同樣是不安的。細長顫抖的桌腳與床鋪，地氈與桌椅，都讓人覺得焦慮與陰鬱。

這一年席勒也畫了〈有黑陶花瓶的自畫像〉，他在自畫像的表現更為純熟，表現出在幾何結構形狀中藝術家身陷的狂亂眼神與臉龐，主人翁的手同樣也是骨頭外露，比例大得十分奇特。這一年席勒也繼續進行一些關於風景、靜物的創作，同樣也透露那種孤立的氣息。〈死城〉」就是典型的例子，房子被河道所包圍，荒涼而死寂，一如他的花與樹一般。席勒雖然喜歡自維也納出走到鄉間尋找靈感，但是，他的創作嚴格說起來都不是大自然的產物，都還是他屬於都市孤獨靈魂的自我投射。

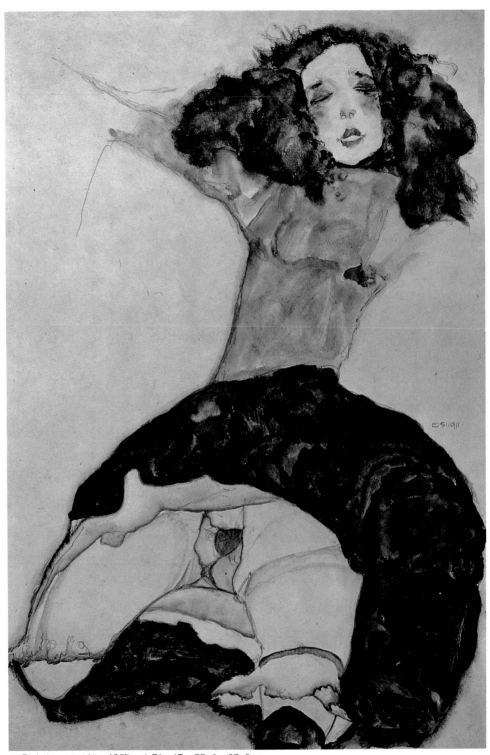

黒髪少女　1911年　鉛筆、水彩、紙　55.9×37.8㎝

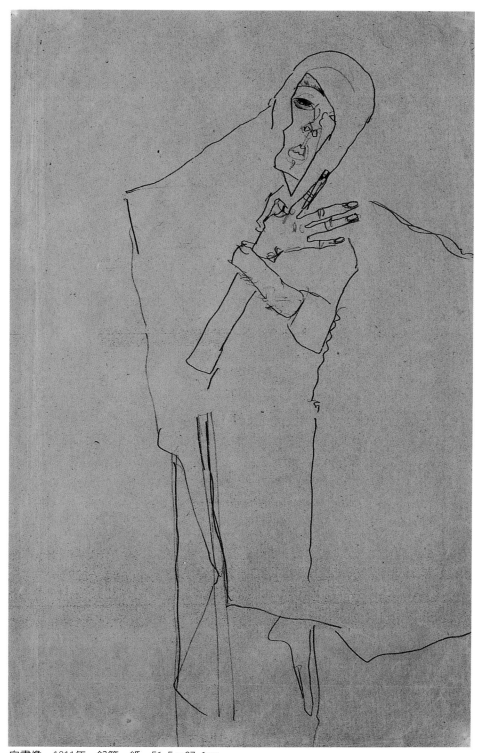

自畫像　1911年　鉛筆、紙　51.5×27.1㎝

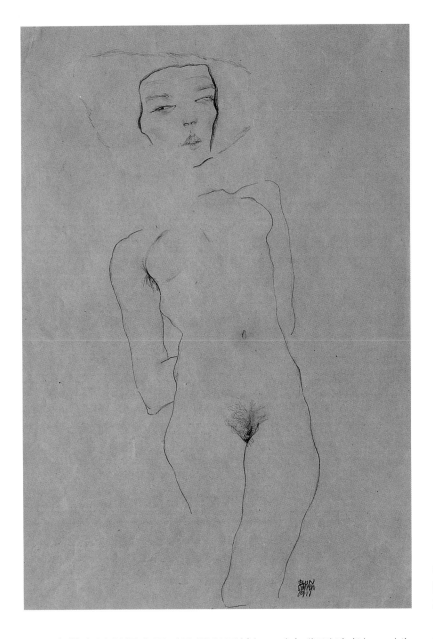

橫躺的裸女　1911年
鉛筆、紙
30.8×44.8cm

圖見102~104頁

　　席勒在這裡還畫了〈孕婦與死神〉、〈自我預言者〉、〈先知〉，如同他在前一年畫的〈死亡之母〉一樣，這些畫象徵主義的意義相當濃厚。〈自我預言者〉有三個版本，暗示著自我對抗，另一個自我如同死神，在背後猙獰地伺機而動。這些寓言式的作品令人連結到十九世紀盛行的象徵主義以及德國浪漫文學。而象徵性的主題。也在日後席勒的作品中愈來愈重要。

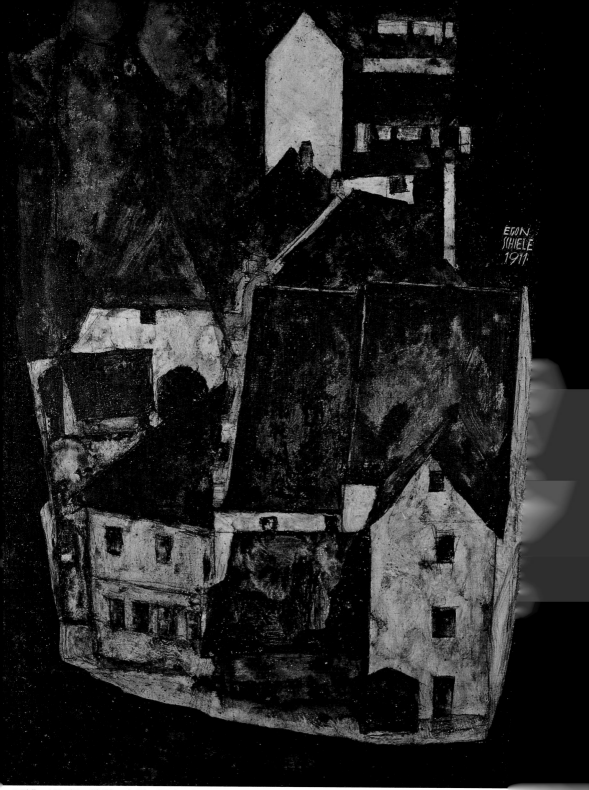

死城　1911年　油彩、木板　37.3×29.8cm

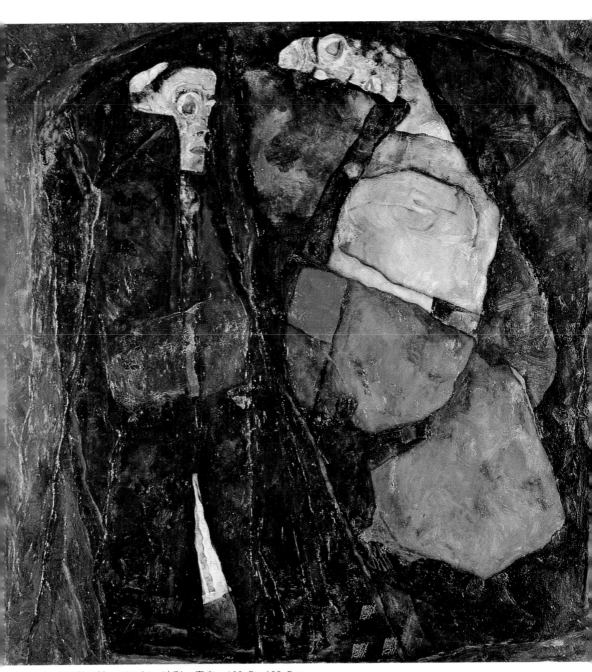

孕婦與死神　1911年　油彩、畫布　100.5×100.5cm

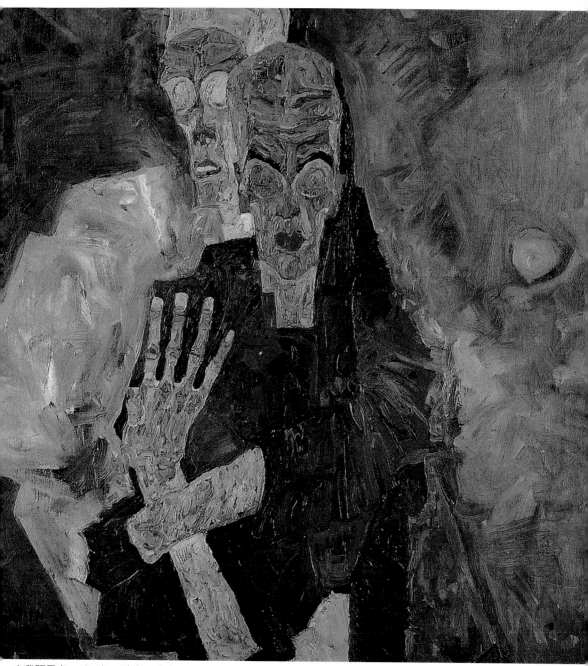

自我預言者　1911年　油彩、畫布　80.5×80cm

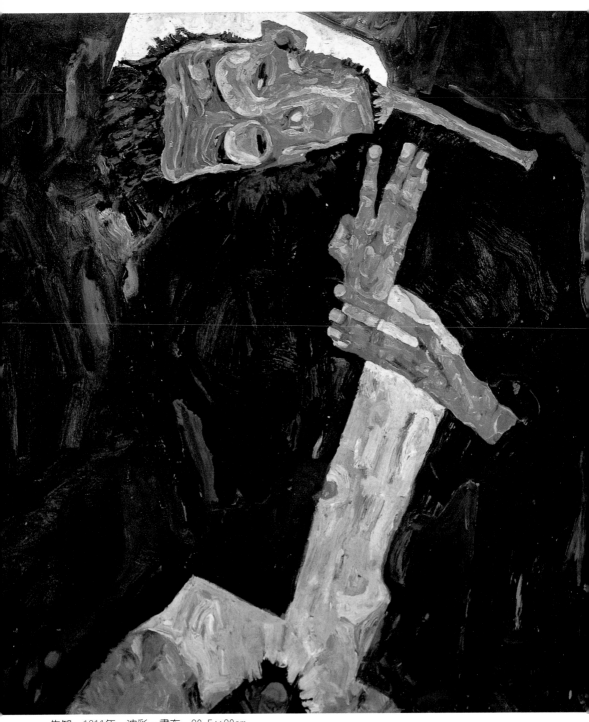

先知　1911年　油彩、畫布　80.5×80cm

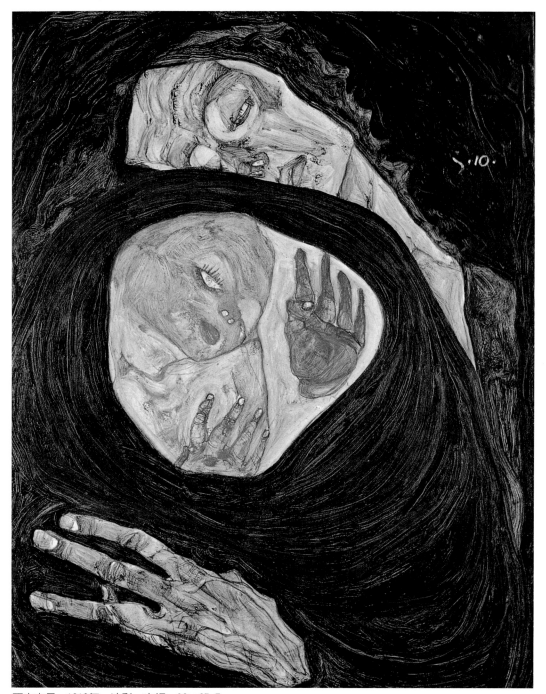

死亡之母　1910年　油彩、木板　32×25.7㎝

當時許多紐倫巴赫的小孩常造訪席勒的工作室，就像在以前席勒也常在維也納的工作室中，招待一些他從貧民窟或街頭找來的童男統女們。這些小孩常在他的工作室中遊玩打發時間，也深深為席勒展現的藝術家魅力吸引，他們也願意脫下衣服裸體當席勒的模特兒。

一九一二年四月紐倫巴赫事件發生。紐倫巴赫的居民認為席勒的行為侮辱了當地居民，他們反應的激烈更甚於過去的克魯矛。因為席勒不但與他的模特兒同居，屋子裡還不時聚集當地的孩子，而這些孩子還脫掉衣服讓席勒畫他們的裸體。他們認為這種舉動十分可恥，席勒也在鼓動孩子們對於性的好奇。在居民的抱怨之下警察來到席勒的屋子，在他的屋子裡發現了大量情色的繪畫，他們沒收了一百多張被認定是色情畫的席勒作品，更糟的是，席勒還被控告誘姦一位未成年少女。當警察著手調查這一事件時，先把席勒關到牢裡。

席勒被關在紐倫巴赫的牢裡審訊兩個星期，這期間班尼詩曾去探望他，後來席勒被帶到聖波爾丹（St. Polten）的地方法院。關於誘姦的告訴被撤銷了，但是法院仍判席勒在展示色情畫這部分有罪。在法庭審判時，法官為了讓人更清楚事實，特地展示了一幅席勒的畫。當時公然猥褻罪最重可判六個月的苦役，但是席勒只被判了入獄服刑三天，以及繼續在牢中接受法院監視二十一天。二十四天的刑期在當時的道德氣氛來說，席勒算是很幸運的了。

席勒在牢裡的時候不斷設想自己最糟的可能，要是誘姦以及次要罪名公然猥褻都成立了，自己可能會被判刑二十年。他在牢裡充滿了自憐以及某種程度自以為殉道的驕傲。他在牢中畫了不少素描，他將自己畫成遭受殘酷對待的犧牲者，並且在這些素描中寫上一些過度誇大的文字，像是「把藝術家當罪犯就是在謀殺出生的生命」之類的。

席勒出獄之後更加強化自己是為藝術犧牲的烈士形象，強調自己是被無知大眾迫害的藝術天才。紐倫巴赫事件很快地傳到維也納，席勒的名氣更加響亮。有趣的是，很多買家反而因此更想

自畫像　1911年
鉛筆、水彩、紙
55.2×36.4cm

裸女　1911年　鉛筆、
紙

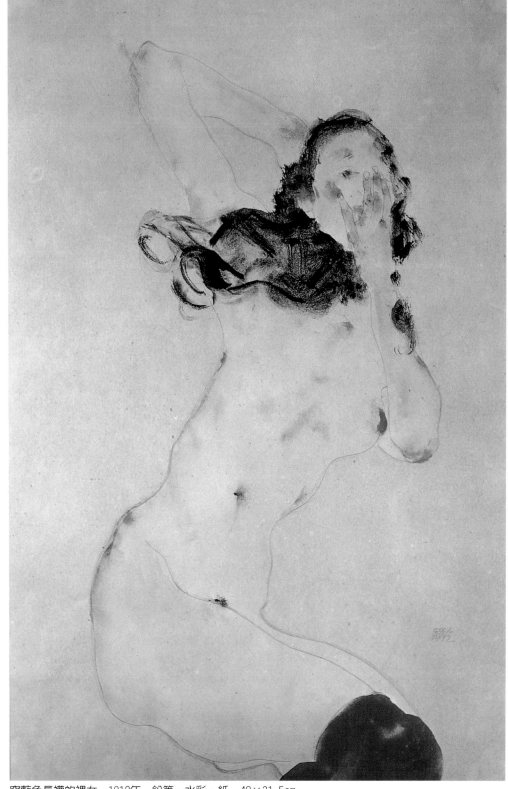

穿藍色長襪的裸女　1912年　鉛筆、水彩、紙　48×31.5cm

有椅子和水罐的靜物畫　1912年　鉛筆、水彩、紙
48×31.8cm

囚犯的自畫像　1912年　鉛筆、水彩、紙
48.2×31.8cm

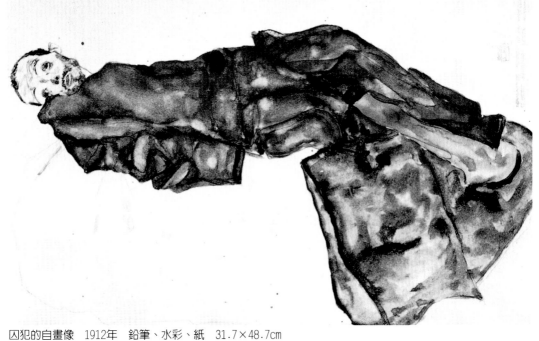

囚犯的自畫像　1912年　鉛筆、水彩、紙　31.7×48.7cm

秋天的樹　1911年　油彩、
畫布　79.5×80cm

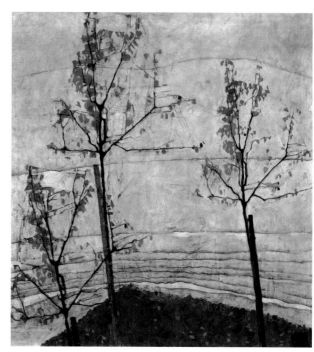

腰蓋藍布的黑髮女人　1912年　鉛筆、水
彩、紙　31.5×48cm（下圖）

蹲著的自畫像　1912年　鉛筆、水彩、
紙　44×30cm

穿襪蹲著的自畫像　1912年　鉛筆、
水彩、紙　31.5×42cm

羅丹　蹲著的女人　1882年　銅　高85cm

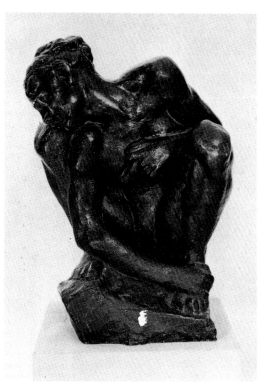

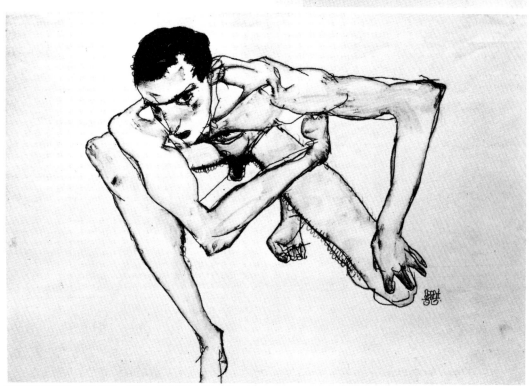

蹲著的自畫像　1913年　鉛筆、不透明水彩、紙　32.3×47.5cm

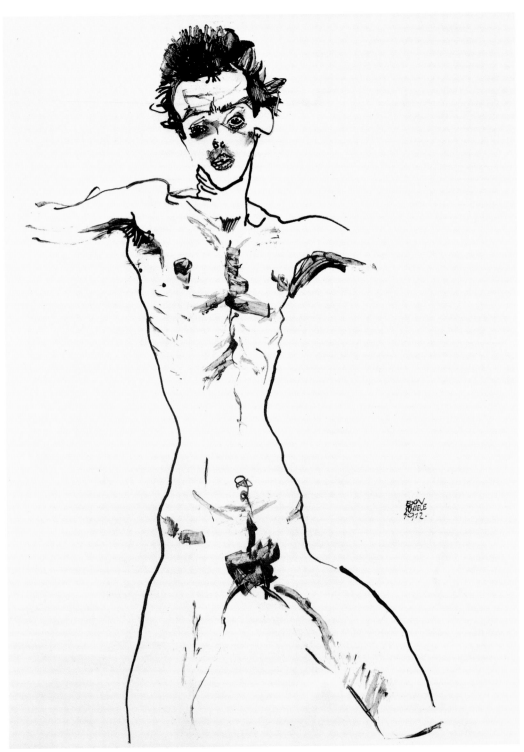

裸體自畫像　1912年　墨水、紙　46.9×30.1cm

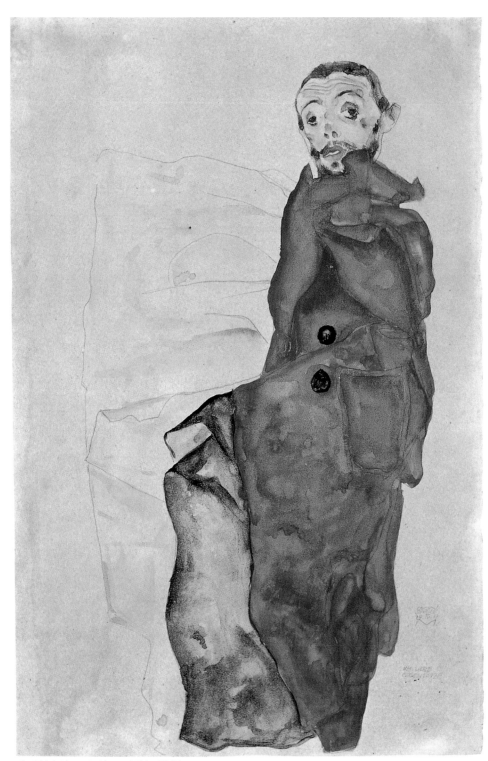

我愛對立論　1912年　水彩、畫紙

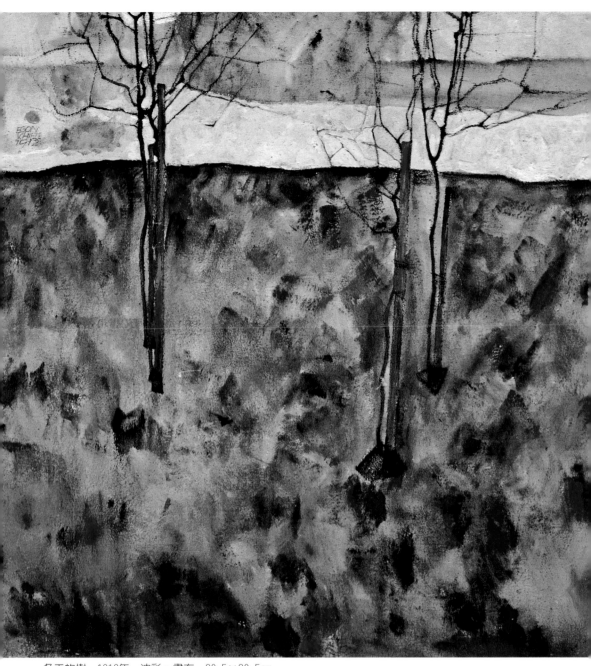

冬天的樹　1912年　油彩、畫布　80.5×80.5cm

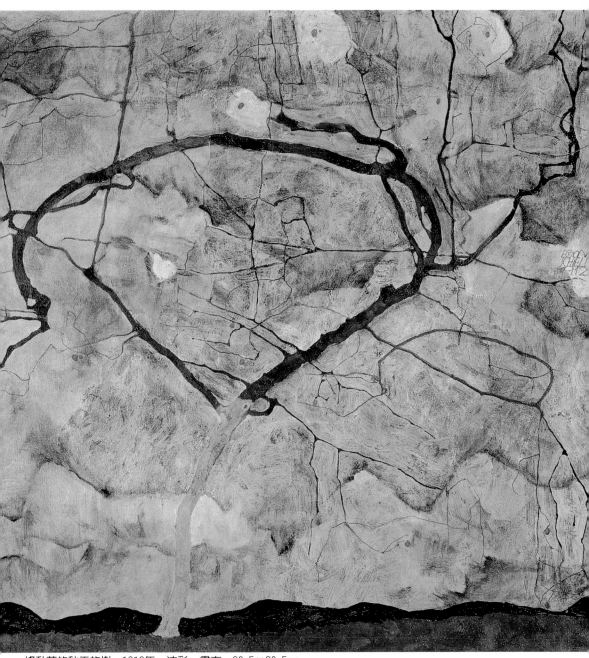

搖動著的秋天的樹　1912年　油彩、畫布　80.5×80.5cm

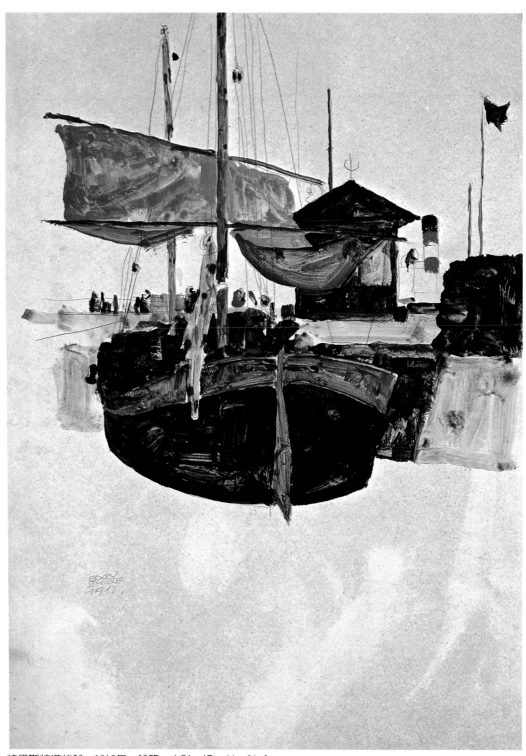

特里斯特港的船　1912年　鉛筆、水彩、紙　44×31.8cm

要收藏席勒的色情畫。

不過，在這個事件過程中，席勒的贊助者與朋友都和他站在同一陣線。而他忠實的情人瓦莉，則在他出獄的當天，熱切地在牢門之外迎接他回來。

## 往國際發展

儘管一九一二年發生了紐倫巴赫事件，但是席勒藝術生涯在這一年一開始就有往國際發展的跡象。席勒受邀參展科隆的分離主義者聯盟展，這是一項極具歷史意義的大展。另外，由於羅斯勒的引介，席勒得到德國現代藝術重要經紀商，也就是慕尼黑的高茲畫廊接納。他也在一九一二年參加哈根派團體的畫展，哈根派也是從分離派脫離出來的一個團體。在這個展覽中席勒認識了兩位大收藏家，一是工業家列德勒，另一位則是收藏家豪爾，他們收藏了許多重要的畫作，也購買了大量席勒的作品。

席勒參展科隆的分離主義者聯盟展，是他事業上相當重要的指標。他的三件作品與同時代的重要表現主義畫家同台展出，包括橋派、藍騎士等團體，以及巴黎學派的主要成員、柯克西卡，以及遠自日本、美國的畫家展覽。這個展覽是當時最大的現代藝術展覽，也被視_表現主義發展史上最具指標性的一次展覽。這個展覽在德國現代藝術重要的博物館福克旺博物館策劃展覽，能在這個博物館展覽對藝術家是相當重要的榮耀。

這個展的主旨在介紹什麼是現代藝術，其中後印象派、表現主義更是展覽中的主流。這次展覽標誌出德語系國家的現代藝術脈絡。值得一提的是，克林姆並不在受邀參展的行列中，儘管對於推動現代藝術居功甚偉，這個展覽並未納入克林姆，多少意味著將他視爲上一代的藝術家了。而柯克西卡可以說是席勒的勁敵了，兩人同樣在維也納與德語系國家擁有知名度，而柯克西卡比席勒在國際更具有聲望得多。

這批新一代的表現藝術家高舉著藝術上的反動大旗。

席勒生前常被稱爲是表現主義畫家，即將來到的一九一二年

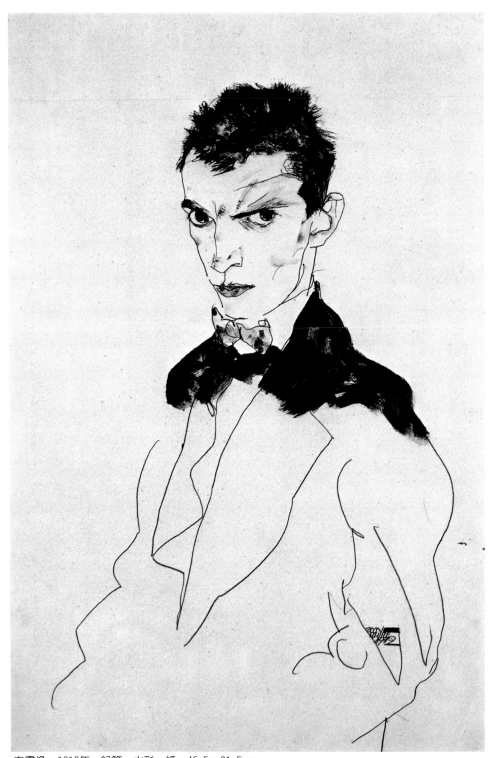

自畫像　1912年　鉛筆、水彩、紙　46.5×31.5cm

科隆大展中，他被視爲表現主義的代表人物之一。也常有學者視一九一○年爲席勒脫離分離派走向表現主義的關鍵年。但是，也有藝評人持不同的想法，認爲席勒與表現主義的路線根本上是不一樣的。

席勒的確受到表現主義畫家柯克西卡與克希納、諾爾德、麥德納等人的影響。這些表現主義畫家的特質，都在於用狂烈扭曲的畫風表現他們內在的情感。與這些表現主義畫家一樣的是，席勒專注於自畫像表現誇大甚至變態的特質，挑起強烈的情感。但是，又與表現主義畫家不同的，席勒的畫風中，儘管有著強烈大膽的線條與色彩，宣告與表現主義畫家類似的悲觀本質，但是，席勒的畫面中又有一份表現主義畫家沒有的，那種自制與淨化的美感。這點和表現主義畫家常見的，忽視既有的藝術審美原則又有一些不同。這點可以說是席勒受到來自克林姆之處那分完美主義以及對於技法正確性的高度要求，也就是那份精確地設計使得人物與背景調和的方式，這也是席勒作品很大的特色。這點對於繪畫的內容情感與繪畫的技巧同樣高度要求的特性，與其他表現主義畫家不同。

儘管擁有國際聲望，席勒自大偏執的性格，還是讓他在人際關係中發生問題。像是他雖然因羅斯勒的推介搭上了慕尼黑高茲畫廊，但是雙方相處卻屢有爭執，主要問題還是在席勒在金錢方面的要求時常不盡情理。席勒希望高茲將他的畫賣到高價，也時常要求高茲負擔他的生活開銷、但是高茲畫廊不滿地回應自己又不是慈善機構，不需要替席勒負擔他龐大的生活開銷。同時，高茲畫廊也不滿席勒對自己的作品與生意態度草率，席勒常將自己的作品用包裝紙隨便捆一捆，也沒好好黏妥，僅以郵票封口就從維也納寄到慕尼黑。高茲畫廊也不滿它與席勒之間有著德國的獨占契約，席勒卻常常不透過畫廊將畫送到德國展攬，另外，雙方本言明由羅斯勒擔任席勒的代理人，席勒卻又要畫廊不要理會羅斯勒，直接把錢寄給席勒本人就好了。同時，高茲畫廊也認爲席勒的畫作還是太過侷限在維也納地方性，希望他能到巴黎等當時既有自由藝術氣氛的國際性都會逗留，可能會有所助益。不過席

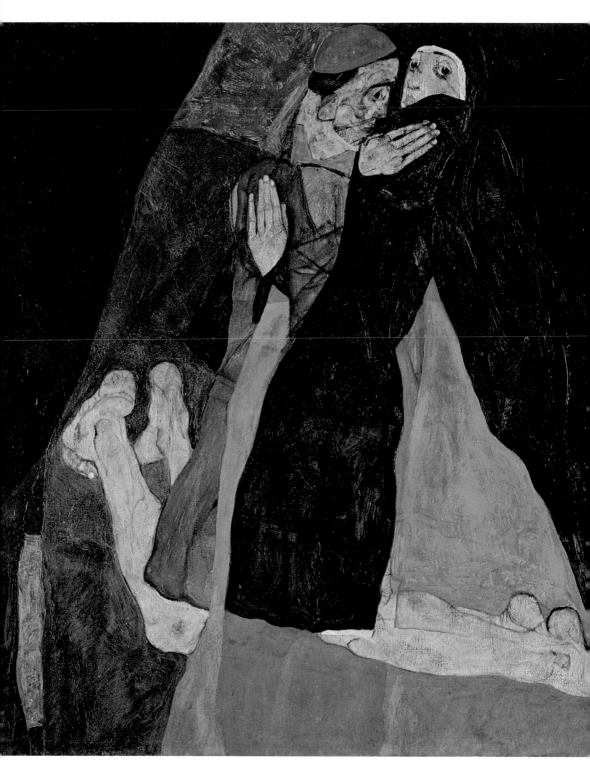

紅衣主教和修女　1912年　油彩、畫布　70×80.5cm

勒的巴黎行計畫並未成功。

　　不過席勒當時並不只仰賴高茲畫廊生活，他的經濟因為有豪爾、列德勒以及其他贊助者獲得相當大的改善。儘管仍有許多評論認為席勒太過病態，他們和忠誠的班尼詩一樣，對席勒的生活十分照顧。一九一二年席勒的畫室搬入了維也納十三區的海欽格豪普街大樓的最頂樓，這是維也納非常好的一個區域。但是，席勒不但沒有珍惜自己的好運，他還是認為自己應該得到更好的對待，抱怨相當多。

　　一九一二年席勒除了人物畫與風景畫，大部分的作品都開發了更濃厚象徵主義的特色，主題集中在性與死亡，作品呈現戲劇性以及宗教意象。他彷彿藉著性與死亡來對宗教進行某種既有褻瀆又有呼應的行為。

　　一九一二年的〈紅衣主教和修女〉，模仿克林姆的名作〈吻〉。但是，席勒這畫讓神職人員在修道院進行肉慾不倫。除了這個主題的驚人，席勒的畫面逐漸提供了一種抽象形式的概念，人物的四肢沉重地纏在一起，呈現的是三角形的結構，而他們的袍子在畫面上做了一種畫面上的顏色與塊面切割。這樣的手法在〈隱士〉中也同樣出現，席勒將自己與克林姆畫在一起，兩人身體重疊相連，立在畫面中，面容扭曲誇大，顏色特殊，與背後背景的空白與未加裝飾形成對比，畫面形成了幾何圖形的切割結構。他將自己與克林姆連在一起，又在命題上與宗教受難連結，席勒顯然將自己的形象定位與藝術生涯做了某種程度的加冕。同年的〈受難〉中，兩位僧侶一般的人物擺弄出扭曲的姿勢，在這作品中，背景由色彩與線條構成的幾何切割更為複雜，這點讓人想到克林姆的手法，運用裝飾性的背景圖案構成一個網，將畫中人物鑲嵌在這張試網中。不過，席勒的這個網不是克林姆常用的圖案創造，而是用色塊與線條，這是席勒發展出來的屬於自己的特色。而在油彩的運用上，席勒也不像克林姆運用色彩的細緻工整光滑，席勒的色彩是不均勻的、混濁的。

　　在一九一二年底，席勒已從紐倫巴赫事件中恢復過來，這段時間的順利讓他充滿自信。他在一九一二年尾受邀到贊助者列德

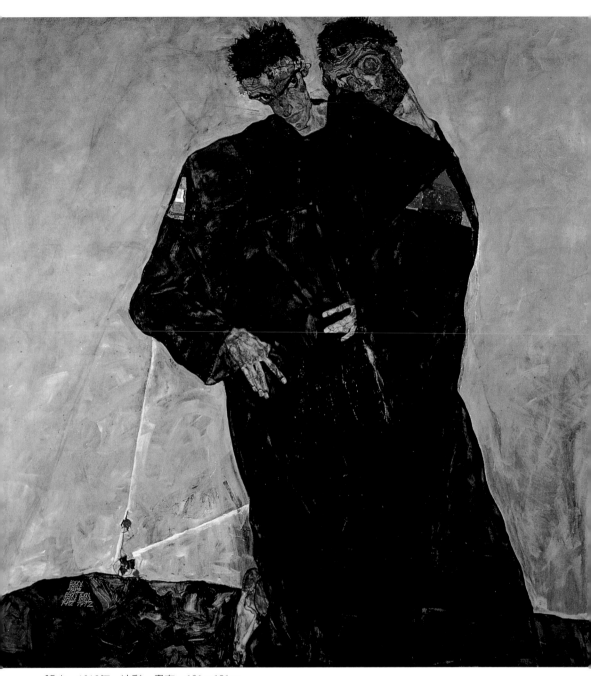

隱士　1912年　油彩、畫布　181×181cm

真相得以揭示　1913年　鉛筆、水彩、紙　48.2×32cm

艾瑞克·列德勒的畫像　1912/13年
油彩、畫布　139×55cm

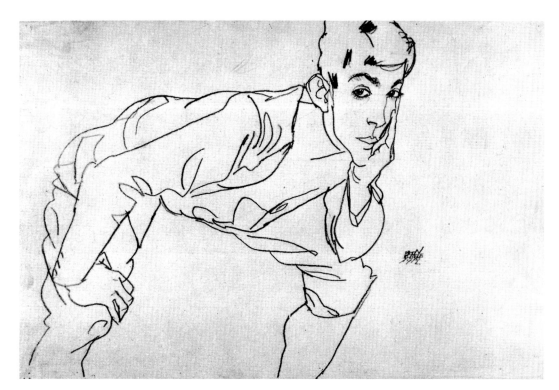

艾瑞克‧列德勒的畫像
1912年　鉛筆、紙
32.1×48cm

勒在匈牙利的莊園過聖誕節，這段時間列德勒的兒子艾瑞克隨席勒上課，也讓他畫像。他在這裡日子過得很享受。一九一三年席勒獲選進入奧地利藝術協會，這個協會的主席是克林姆。席勒的作品一九一三年也在維也納舉行的「國際黑白展」與分離派展覽中展出，國際知名度更上層樓。一九一三年六月份高茲畫廊在慕尼黑舉辦展覽，他的畫在慕尼黑之後，又到了德國其他都市包括漢堡、布列斯勞、司圖嘉特、德勒斯登與柏林等地展出。

　　一九一三年席勒畫了〈雙人像——班尼詩父子〉，這是巨幅正方形的雙人畫像，畫中人物是他的贊助者海因德希‧班尼詩與奧圖‧班尼詩父子。席勒畫中的這對父子關係相當特殊，他刻意呈現了父子在外表上的相似以及關係的緊張，這份戲劇性的關聯深刻點出父子之間複雜的關係。畫中的奧圖，那一年十七歲，有種即將成人的脆弱與期待，彷彿新鮮而渴望獲得自主，奧圖面對畫面外的世界，而他的父親卻橫張開他的手，記像是保護兒子，又像是阻擋兒子與世界的接觸。相較於兒子雙手交錯下垂的站姿，父親的姿態有力、權威，帶有支配性，兒子的眼神則越過了父親

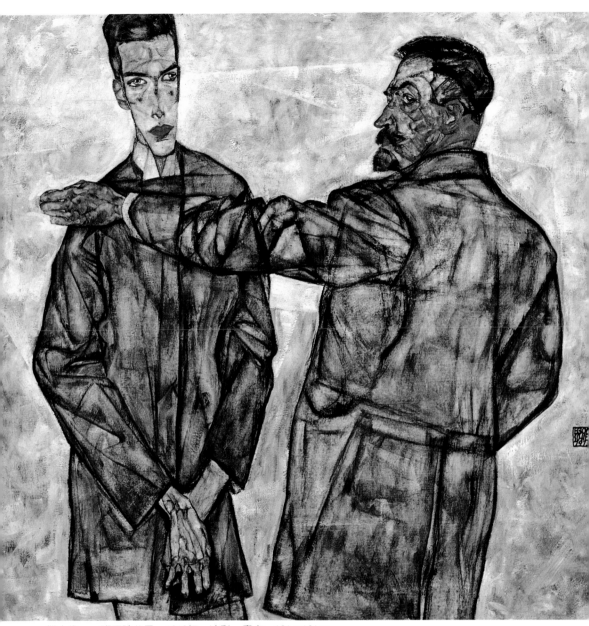

雙人像——班尼詩父子　1913年　油彩、畫布　121×131cm

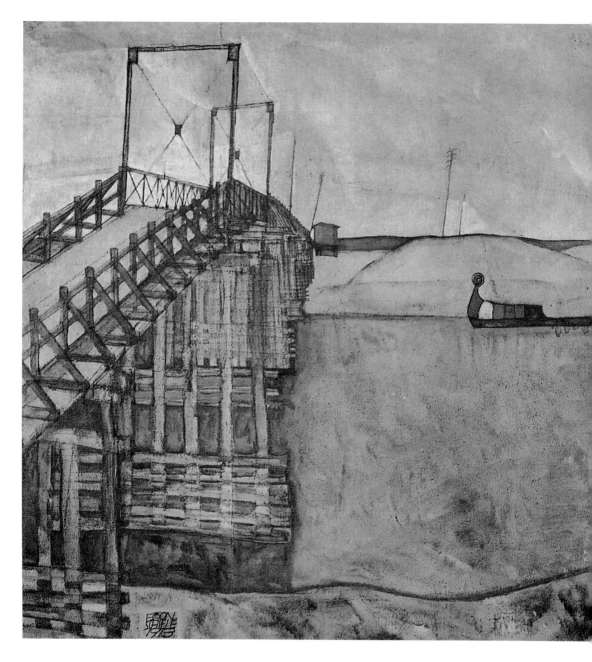

橋　1913年　油彩畫布
90×89.5cm

遠望外頭。不過，這幅畫不是席勒為班尼詩所畫的，這幅畫是由雷尼豪斯以高價買下來的。同年席勒又畫了許多巨幅近乎真人大小的畫作，席勒在此時已經有能力處理許多巨幅作品，很不幸地這些大畫後來不是失蹤就是只剩斷片。

　　一九一三年席勒的〈橋〉也是相當有趣的一件作品，這是席

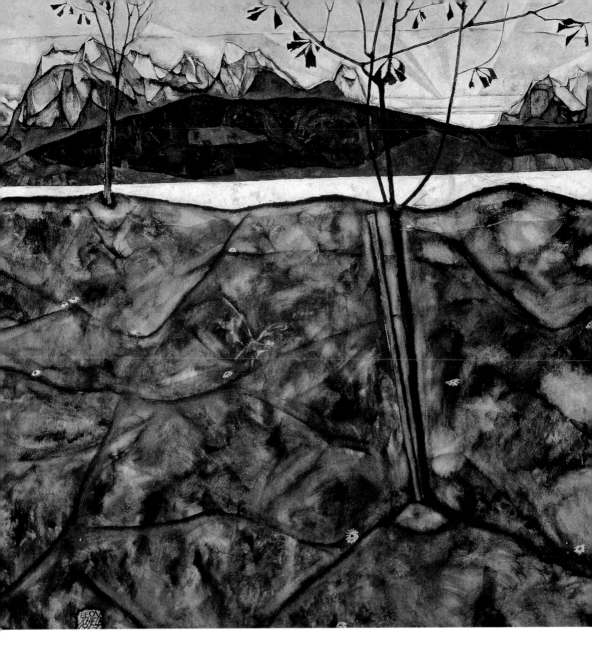

勒在一九一三年初離開列德勒匈牙利的莊園後，從一些草圖發展
出來的。畫的是席勒曾去過的城市基爾。這幅畫是方形的格式畫
幅，木橋、電線桿、駁船等元素，組成一個傾向抽象處理的方
式，物體在這裡成為形狀、線條與圖形的構成，席勒表現彼此與
鄰近空白空間的互動關係。這幅畫描繪的是風景，但是席勒完全
不在意風景的表現，而是轉為他想像中的結構性元素，在席勒的

有兩棵樹的河景　1913
年　油彩畫布

128

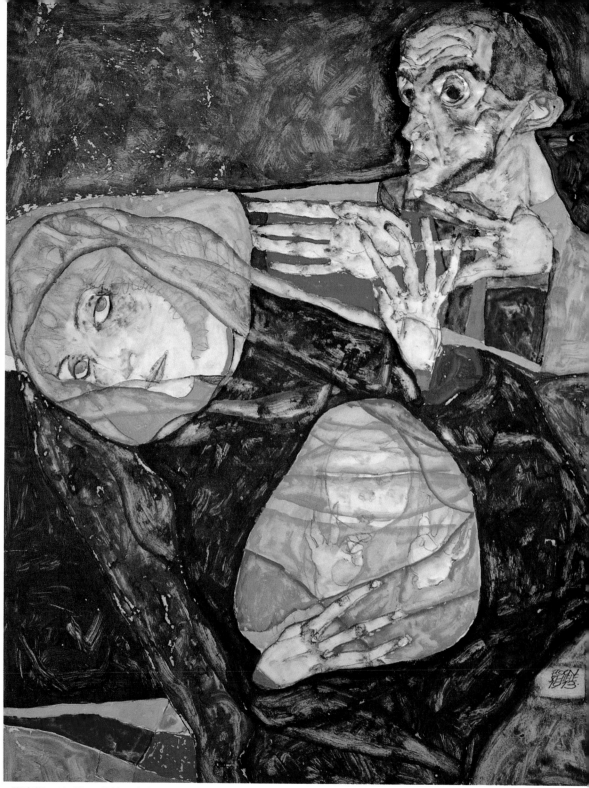

聖家族　1913年　鉛筆、水彩、紙　47×36.5cm

端坐手交叉的伊莉沙白·萊德　1913年　炭筆、水彩、畫紙

神聖家庭的習作　1913年　鉛筆、水彩、紙
47.7×31.7cm

自畫像　1913年　油墨水畫轉印的明信片

自畫像　1913年　鉛筆、紙　44.8×31.3cm

自畫像　1913年　鉛筆、紙　48×32cm

自畫像　1913年　鉛筆、紙　48×32cm

班尼詩畫像　1913年
鉛筆、紙　48.3×32cm

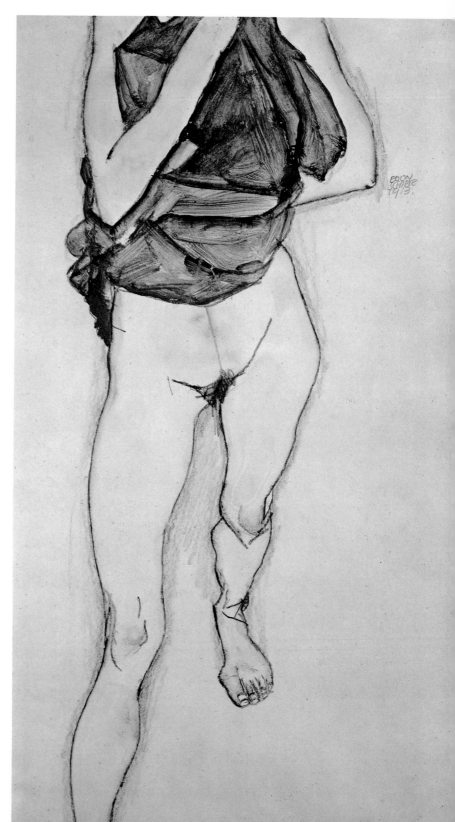

穿綠色襯裙的女人
1913年　鉛筆、水彩、
紙　45.7×28cm

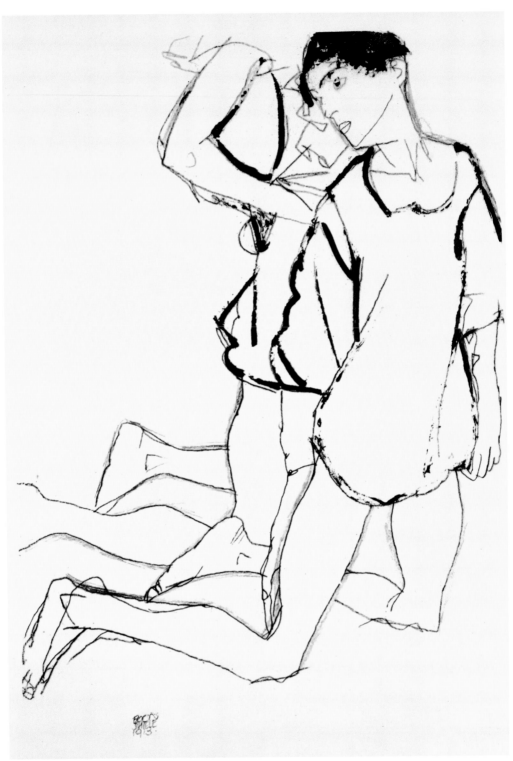

跪著的雙人　1913年　鉛筆、墨水、紙　48.5×32cm

愛侶　1913年　油彩、畫布　48×32cm（右頁圖）

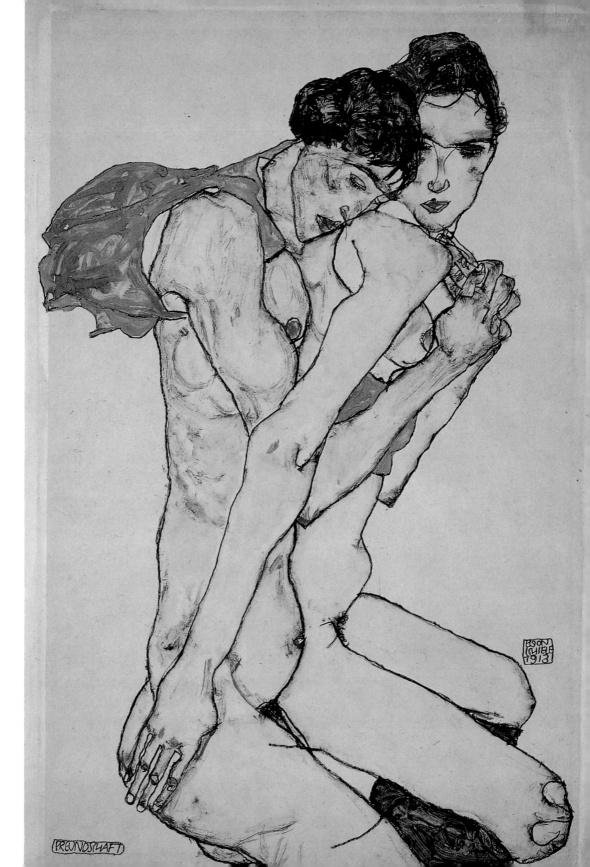

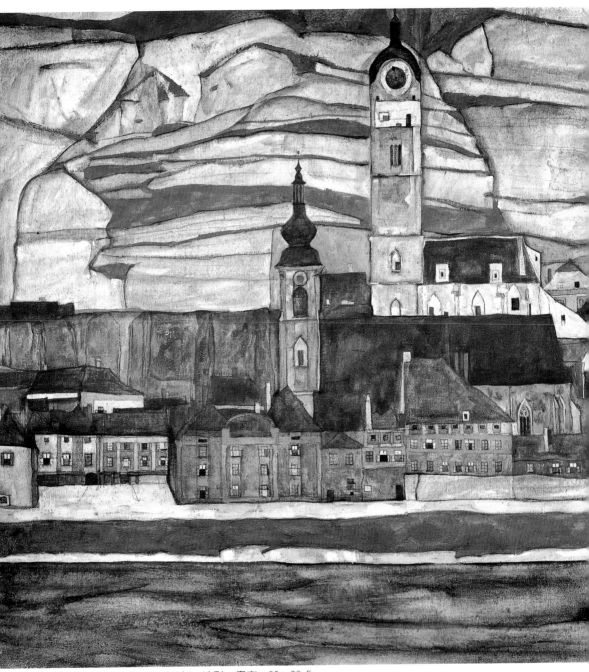

有圍欄葡萄園的房屋　1913年　油彩、畫布　90×89.5cm

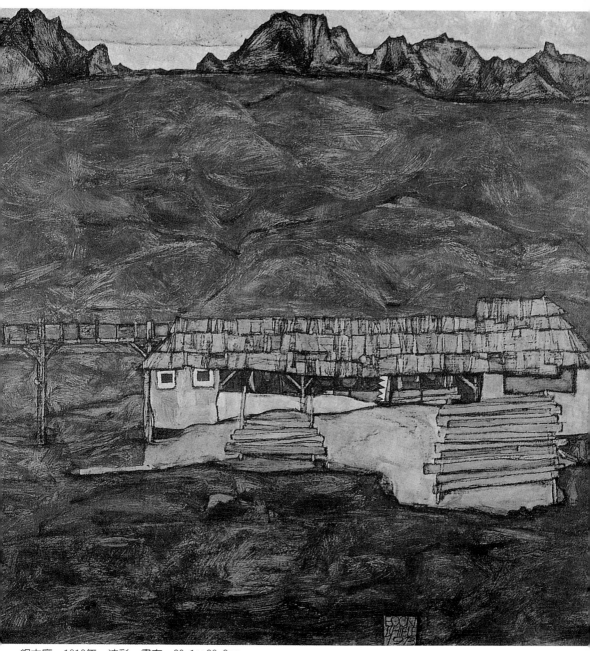

鋸木廠　1913年　油彩、畫布　80.1×89.8cm

農村莊園的風景　1913年　鉛筆、彩色墨水、紙　30.5×46.2cm

鬥士　1913年　鉛筆、水彩、紙　48.7×32.1cm（右頁圖）

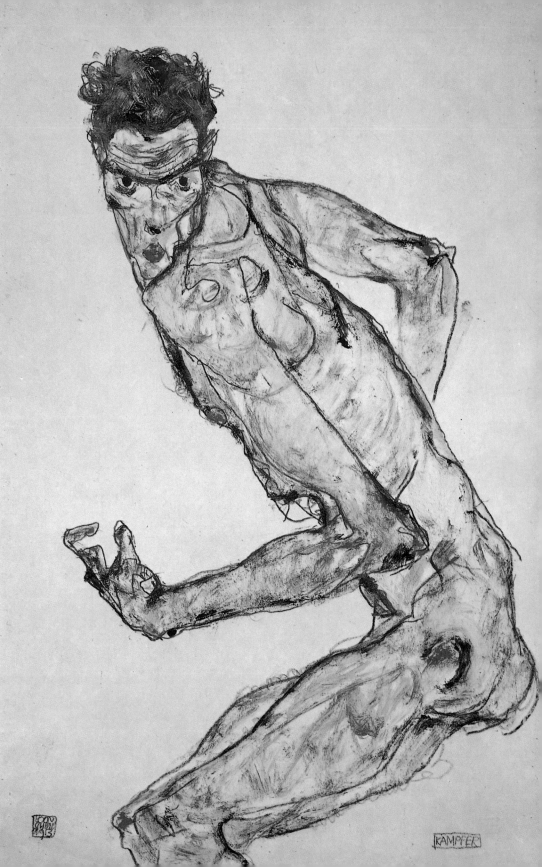

作品中這幅畫是相當特殊的一幅。席勒在當時的筆記中，曾寫到他要表現一種「完全亞洲」的效果。席勒對日本以及中國畫一向感興趣，儘管他在日後並未再畫出類似〈橋〉的畫，這幅畫則是說明席勒受到東方影響並留下了見證。

　　席勒的名氣大，賣畫得到的收入也相當豐富，但是席勒還是有財務的問題，因爲他對自己的金錢實在太輕忽了。他總是揮霍，要不是他的花錢方式，他得到的收入根本可以讓他毫無後顧之憂。

　　席勒在一九一四年作了八幅蝕刻版畫，包括豪爾以及羅斯勒的畫像，表現水準相當高，但是席勒很快地厭倦了這種需要既定技術要求的形式。之後他則迷上了攝影，他與藝術家特拉卡一起工作，剛開始接觸攝影的席勒，和他一起創作出一系列席勒的肖像攝影。自戀、喜歡照鏡子的席勒，攝影對他成爲另一種鏡子的替代物，他在鏡頭前熱中表現姿態，其實傳達了許多席勒對於自我認定的想法。

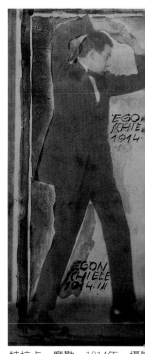

特拉卡　席勒　1914年　攝影

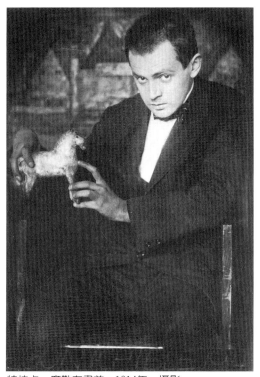

特拉卡　席勒在畫前　1914年　攝影

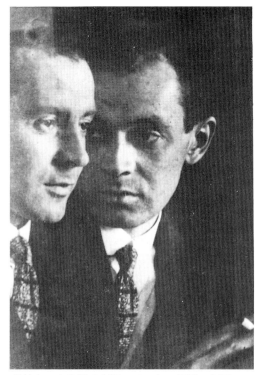

特拉卡　席勒雙重肖像　1914年　攝影　攝影

特拉卡　席勒像　攝影　1914年

這一系列的作品有著席勒的全身以及臉部特寫，席勒或擺出
奇特動作，有時則特意將臉部表情扭曲，皺眉或是擺出鬼臉。他
們在沖印、格式以及簽名位置都進行各種嘗試，某種程度看來，
這些攝影可說是席勒自畫像的延伸。席勒也將這些攝影當成自己

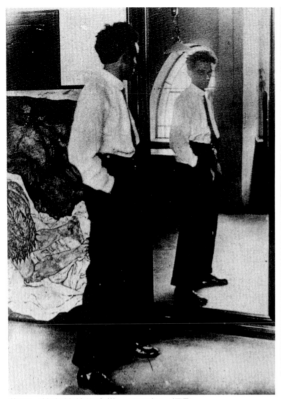

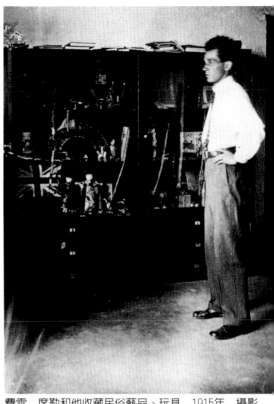

費雪　站在鏡前的席勒　1915年　攝影

費雪　席勒和他收藏民俗藝品、玩具　1915年　攝影

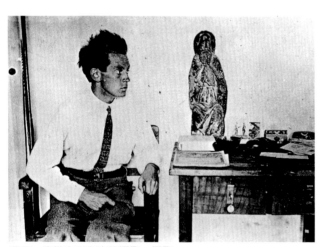

費雪　席勒在工作室的攝影　攝影

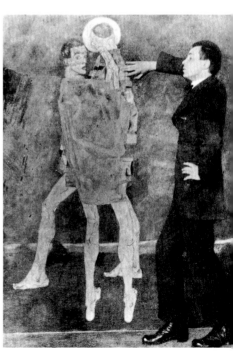

席勒和自己畫作的攝影

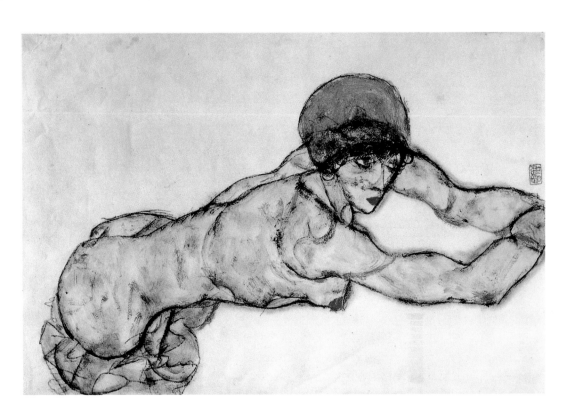

向右伸展的裸女　1914
年　鉛筆、不透明水
彩、紙　32×48.5cm

的創作一般，常在底片或是照片上畫圖簽名。另外一位藝術家費
雪也爲席勒拍了不少肖像，費雪的攝影則不像特拉卡般的奇特，
比較像是席勒的某種紀錄寫照。

　　一九一四年奧匈帝國的王位繼承人在塞拉耶佛被暗殺，第一
次世界大戰的戰端由此開啓。一個月中歐洲分列爲兩個陣營，進
入衝突狀態。德國加入奧國，與英、法、俄對抗，曾經紙醉金迷
的維也納社會進入了悲觀緊張的情況，曾經興盛的奧匈帝國生病
了。

　　席勒原本可以免於當兵，因爲他有醫生證明他的健康很糟
糕，並不適合從軍。而柯克西卡則是自願從軍。席勒的想法中認
爲藝術家很重要，不應身陷危險之中。一九一四年席勒仍持續畫
畫，他的畫中完全沒有戰爭的氣息。他畫了許多女人的裸體像，
其中許多張是以瓦莉爲模特兒。值得一提的是這些素描的風格有
了一些轉變。這些作品內容的性愛仍然是不安乃至於不悅的，席
勒在一些素描上將女性的皮膚刷上色塊，皮膚看起來像是沾上汙

143

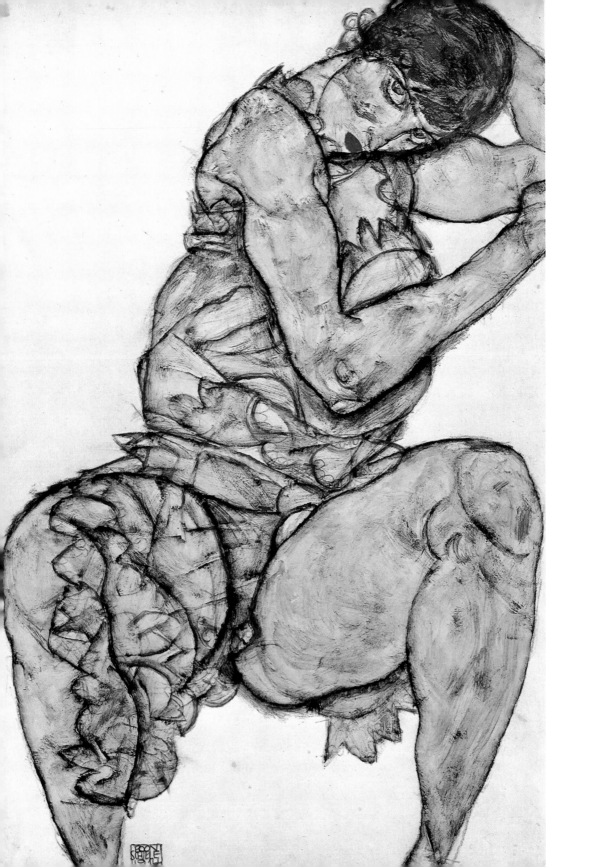

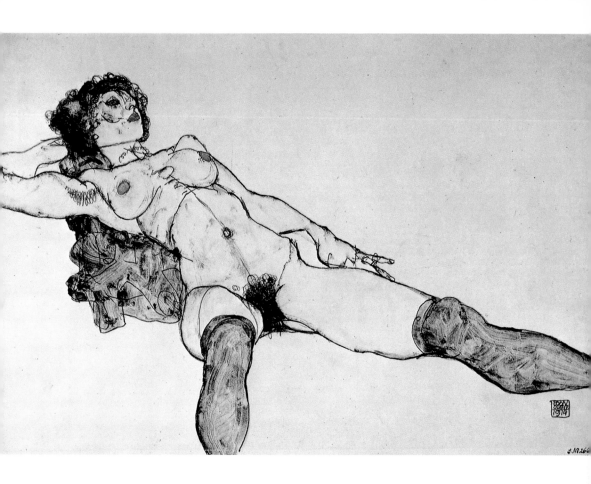

雙腿張開仰躺的裸女
1914年
鉛筆、不透明水彩、紙
30.4×47.1cm

圖見146頁

左手觸摸頭髮的女性座
像　1914年　鉛筆、不
透明水彩、紙　48.5×
31.4cm（左頁圖）

點，而這些模特兒不管擺出什麼姿勢，已經沒有過去席勒畫中模
特兒那種緊繃的生命力，這系列的素描中出現的女性是僵硬、無
表情的，彷彿是性的工具而已。

　　不過一九一四年席勒畫出了一張相當特殊的作品〈菲德莉
克‧瑪麗亞‧畢爾肖像〉。兩年後克林姆也為這位富有的猶太女士
畫了一幅畫像。畢爾是畫家波勒的女友，她進入藝術圈，贊助維
也納工坊，她的父親有兩家夜總會。

　　克林姆為她畫的肖像十分有名，背景運用中國壁飾，傳統而
繁複。而席勒畫中的畢爾則完全不同，畫中的畢爾穿著維也納工
坊設計的明亮色彩的衣服，畢爾像個平而薄的板子，輕飄在空氣
中，身體與雙手彎曲，姿勢詭異。這幅肖像畫相當特殊。

　　從畢爾的肖像中，再度見到席勒對於塊面組成的結構可能，

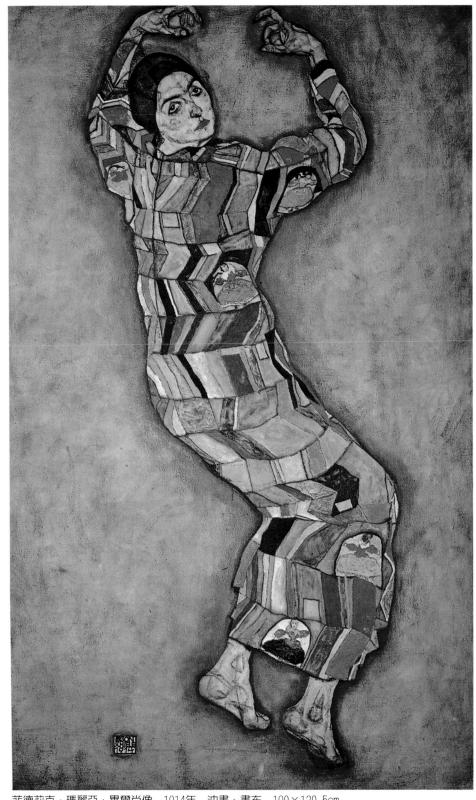

菲德莉克‧瑪麗亞‧畢爾肖像　1914年　油畫、畫布　190×120.5㎝

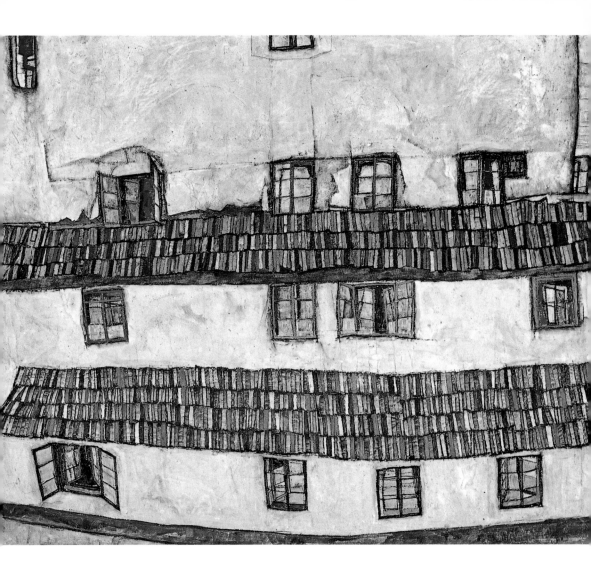

有窗戶的屋面　1914年
油彩、畫布　110×141cm

以及裝飾主義的興趣。他在〈有窗戶的屋面〉中，也表現了同樣的興趣。他不在乎屋子的體積，在空白的牆上，幾條橫跨的水平線條構成主軸，窗戶和瓦片以連串的方形，如同珠寶般地在白牆上展現特殊的吸引力。

　　一九一四年底，席勒在阿諾德畫廊舉行個展，阿諾德是維也納現代藝術具指標性的一家畫廊。席勒展出了十六幅油畫以及多件水彩、素描，由奧圖‧班尼詩為他撰寫畫展介紹文字。這場展出相當成功，將席勒的成就又推上了高點。

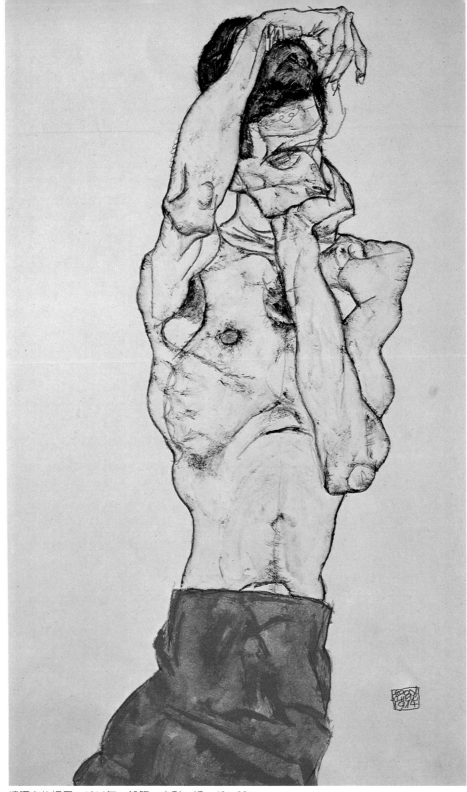

纏腰布的裸男　1914年　鉛筆、水彩、紙　48×32cm

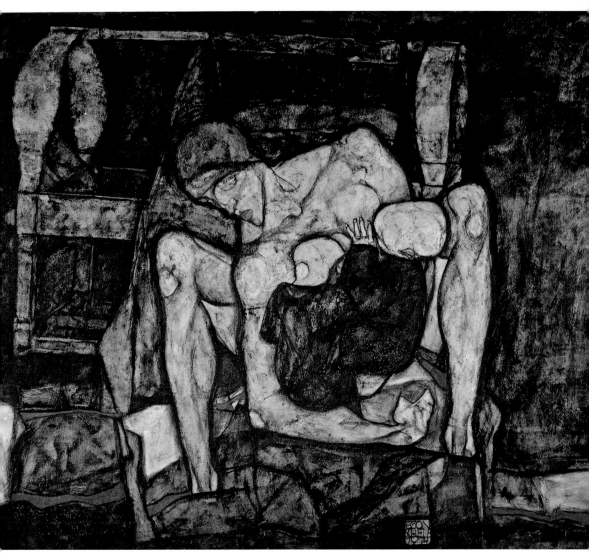

盲眼的母親　1914年　油彩、畫布　99×120cm

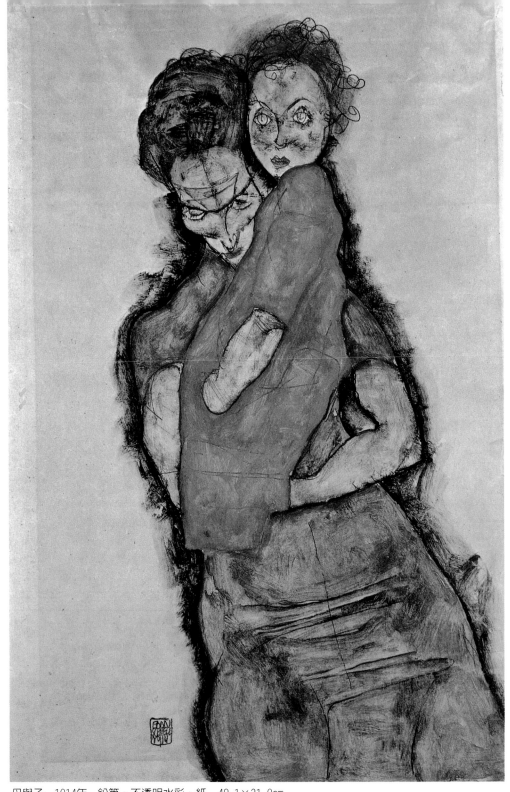

母與子　1914年　鉛筆、不透明水彩、紙　48.1×31.9cm

150

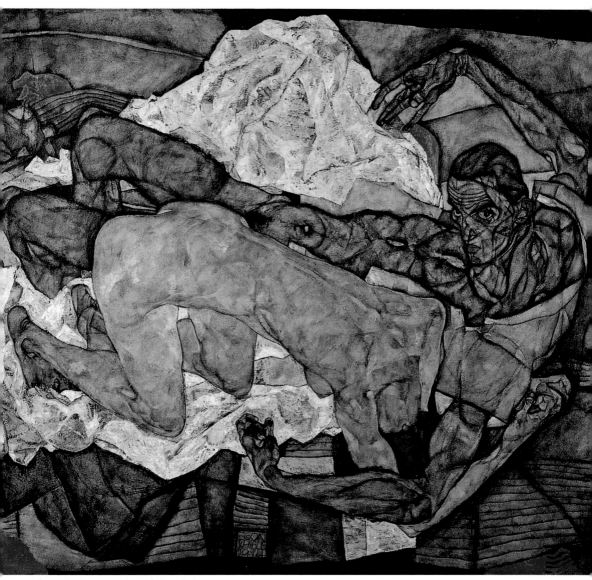

男與女（Ⅰ）　1914年　油彩、畫布　119×138cm

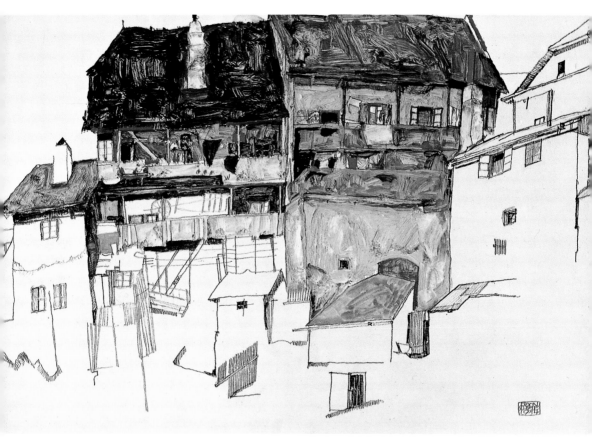

克魯矛的老屋　1914年　鉛筆、不透明水彩、紙　32.5×48.5cm

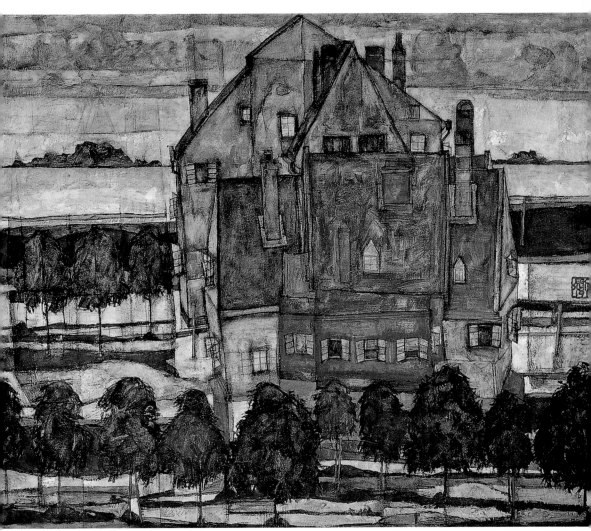

獨棟房子　1915年　油彩、畫布　110×140cm

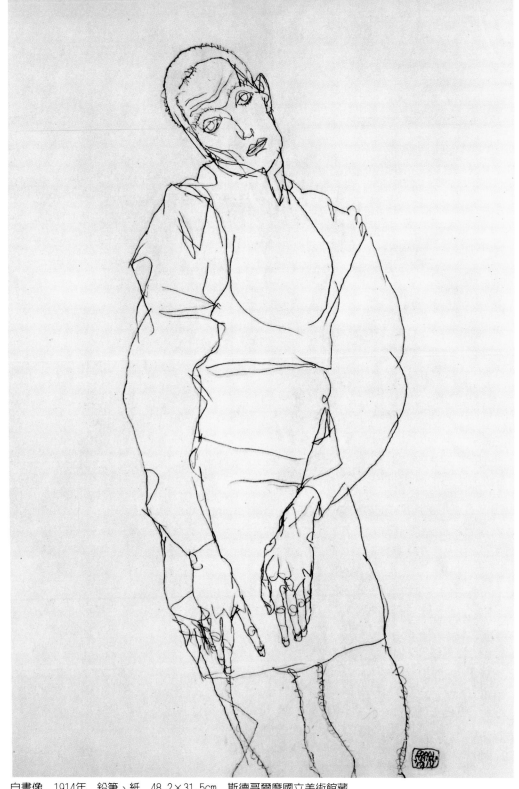

自畫像　1914年　鉛筆、紙　48.2×31.5cm　斯德哥爾摩國立美術館藏

154

# 婚姻

　　儘管和瓦莉同居，席勒仍對住在他工作室對面一家中產階級家庭的迷人的一對姊妹伊迪絲‧哈姆斯與阿黛勒‧哈姆斯產生興趣。這對姊妹的父親在退休前也是皇家鐵路的官員。不過這對姊妹都處在母親的嚴格保護下，所以席勒沒有機會進一步接觸，都是趁著過街時候與她們揮手致意，或是要小男孩跑腿傳遞紙條。席勒原本不確定要追姊姊還是妹妹，不過後來決定追求性格較為有趣的姊姊伊迪絲。席勒甚至透過瓦莉去認識伊迪絲，並試圖讓這兩位中產階級的女孩降低戒心，邀請她們和瓦莉、席勒一同去看電影與表演。

　　席勒在一九一五年二月寫給羅斯勒的信中寫著：「我準備要結婚了。但不是瓦莉。」

　　瓦莉對席勒的忠誠、專情，在紐倫巴赫事件中又一直支持席勒，席勒又是利用瓦莉去認識伊迪絲的。但是席勒還是決定甩開瓦莉，與一位出身良好家庭的小姐結婚。席勒總是一方面反抗中產階級僵化的價值，但是卻在婚姻的時候又渴望出自中產階級的女孩，丟棄自己叛逆時期的忠誠伴侶。

　　其實伊迪絲在確認席勒的愛情後，立刻要求席勒與瓦莉分手。在瓦莉與席勒分手的前一天，伊迪絲與瓦莉曾經見面。面對伊迪絲對於她和席勒之間愛情的雄辯，瓦莉保持沉默，因為她相信經過這許多事情，自己總是先來的。但是，第二天席勒約了瓦莉在自己每天打撞球的艾希貝格咖啡館見面，席勒竟然連話也不說，拿了一封信給瓦莉當作是分手的替代言語。在信中，席勒表示儘管他要與伊迪絲結婚，但是他還是可以在每年的夏天一起度假。

　　瓦莉看了信後，對於席勒的提議表示這是不可能的。席勒點了根煙，也不說話。瓦莉便謝謝他的好心，沒有哭泣，便起身離開了。從此之後瓦莉與席勒再也沒見過面，瓦莉一直獨身，加入了紅十字會成為隨軍護士，一九一七年在靠近達馬提亞的斯普立德的一間野戰醫院中，因為染上猩紅熱去世。

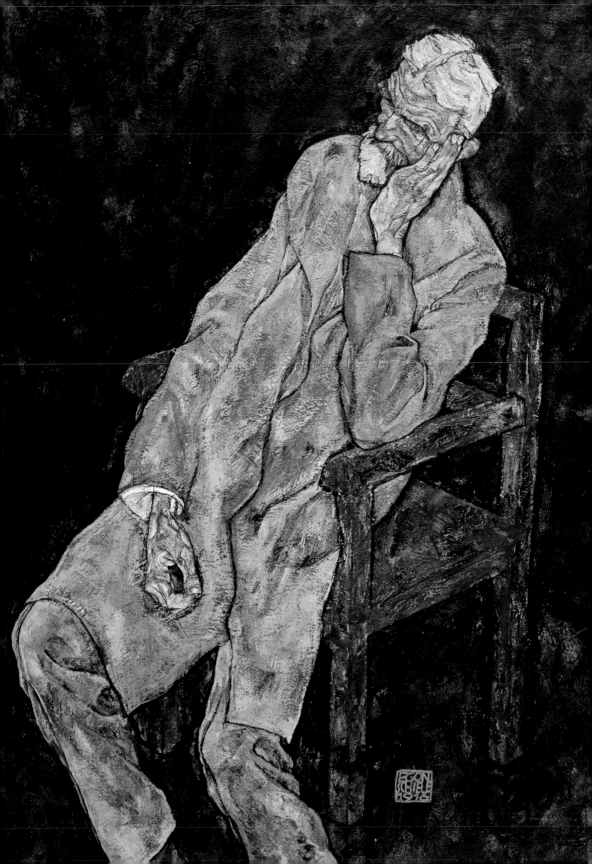

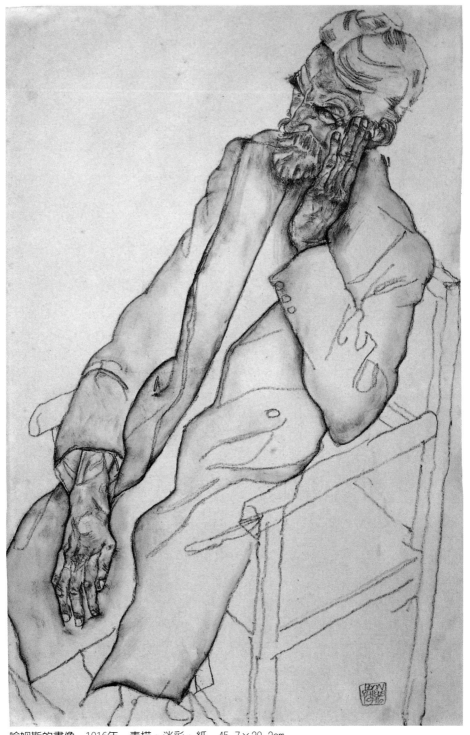

哈姆斯的畫像　1916年　素描、淡彩、紙　45.7×29.2cm
哈姆斯的畫像　1916年　油彩、畫布　140×110.5cm　紐約古根漢美術館藏（左頁圖）

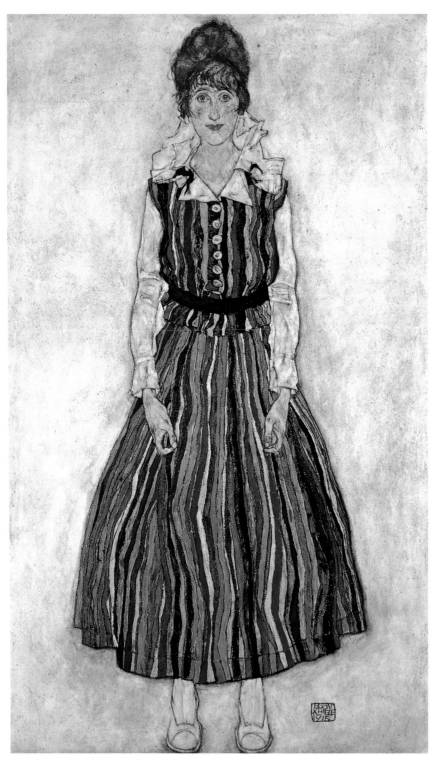

穿條紋洋裝的伊迪絲畫像　1915年　油彩、畫布　180×110.5cm

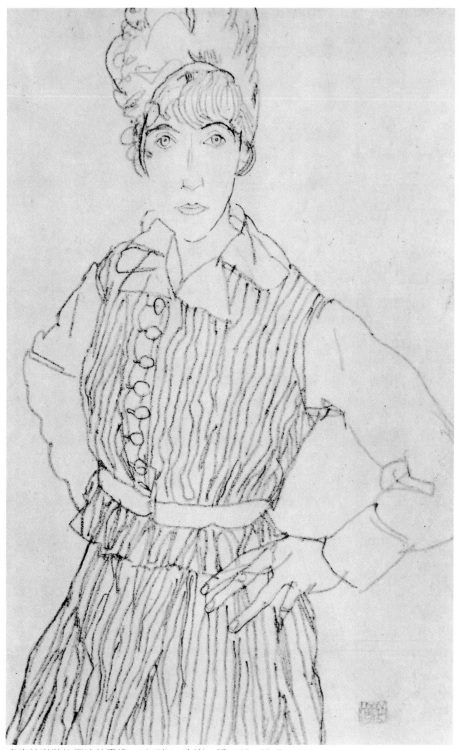

穿條紋洋裝的伊迪絲畫像　1915年　木炭、紙　46×28.5cm

伊迪絲不管家人的堅決反對，在一九一五年與席勒結婚。他從一個受到保護的中產階級家庭一下子進入了藝術家的奇特世界。伊迪絲堅持自己當席勒的模特兒，席勒只能在伊迪絲覺得太累的時候，雇用一些職業的已成年女性模特兒。伊迪絲深愛席勒，而席勒也感受到這個來自天眞家庭的女孩帶來的情感上的安定感，兩人感情相當深厚。席勒在一九一五年爲伊迪絲畫像，伊迪絲的手抓著他細長條紋的連身洋裝，顯得有點緊張、害羞而單純。這種女性的特質是席勒過去畫中的女人所不曾有過的。

森林裡的祈禱者
1915年　油彩、畫布
100×120.5㎝

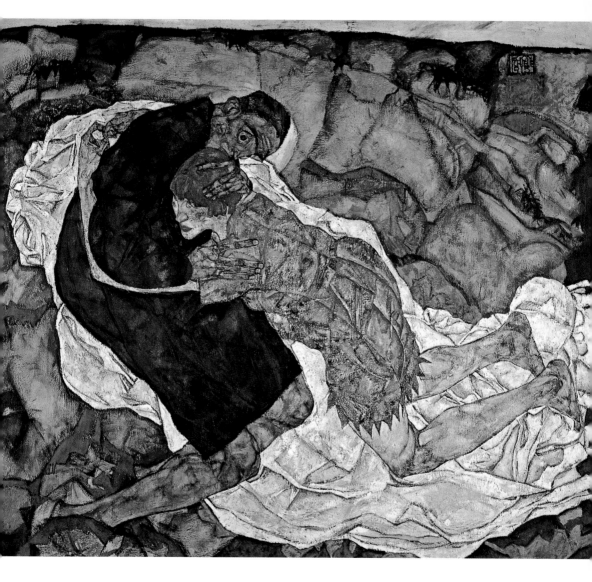

死神與少女　1915年
油彩、畫布
150.5×180cm

　　婚後的席勒仍舊創作出像〈死神與少女〉這類延續過去象徵
手法的作品，畫中僧侶打扮的男人依偎著一個年輕女性。也創作
出一些以母性主題的畫作開始出現。

　　不過，席勒婚禮後第四天就接到軍隊的徵召令。席勒必須到
布拉格入伍。伊迪絲決定一起到布拉格，住在旅館裡。席勒對軍
隊紀律適應不良，但幸運的是，他在一九一五年底被調到另一支
部隊，負責護送俄國戰俘到維也納，使他可以遠離前線戰事，又
可以常有機會睡在維也納家中。

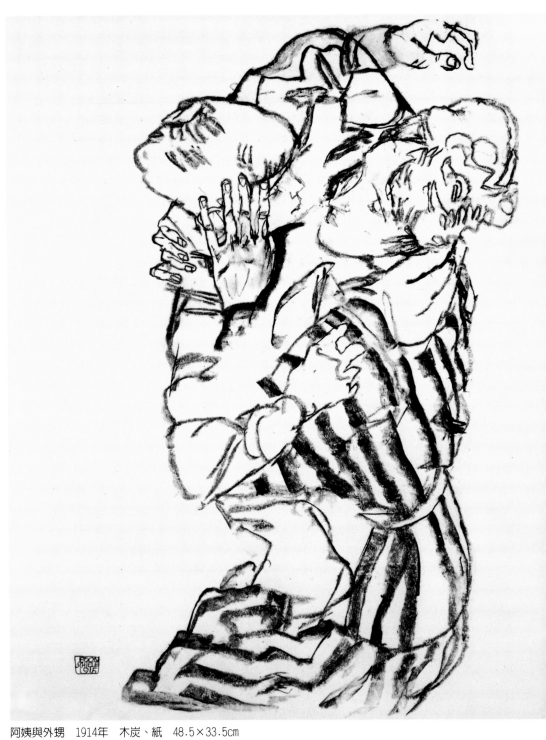

阿姨與外甥　1914年　木炭、紙　48.5×33.5cm

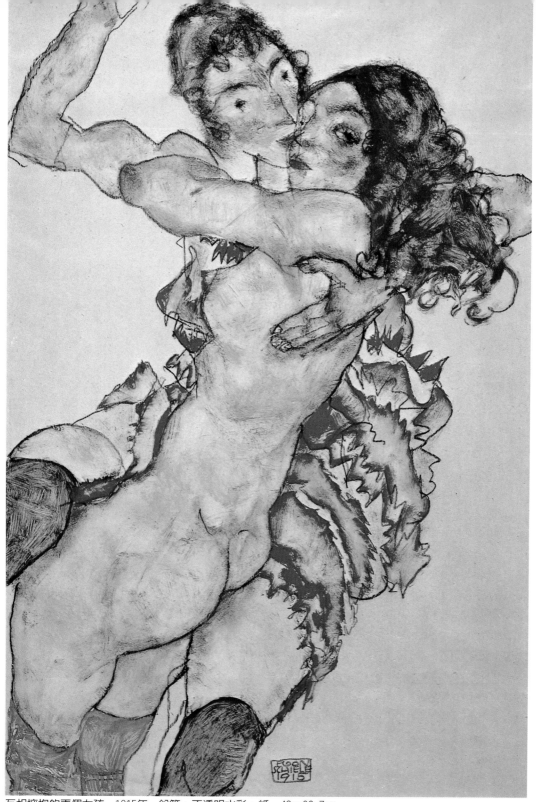

互相擁抱的兩個女孩　1915年　鉛筆、不透明水彩、紙　48×32.7㎝

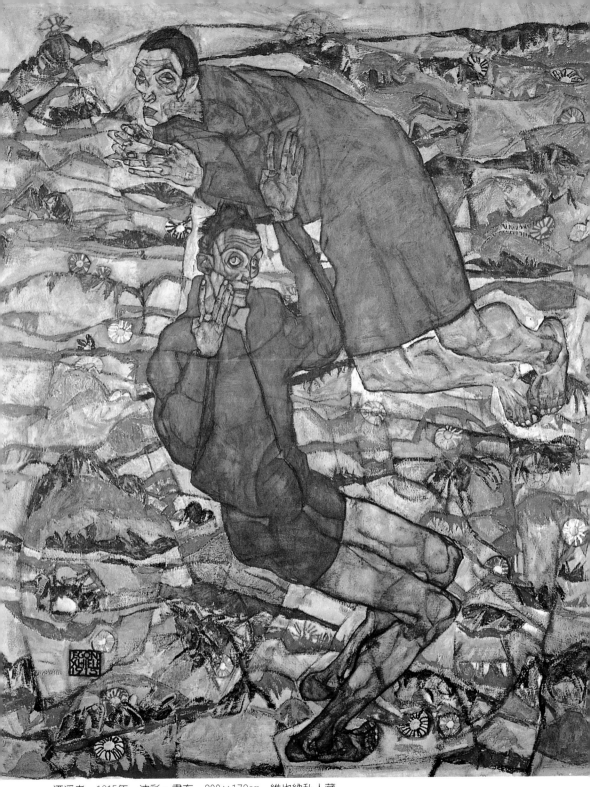

漂浮者　1915年　油彩、畫布　200×172cm　維也納私人藏

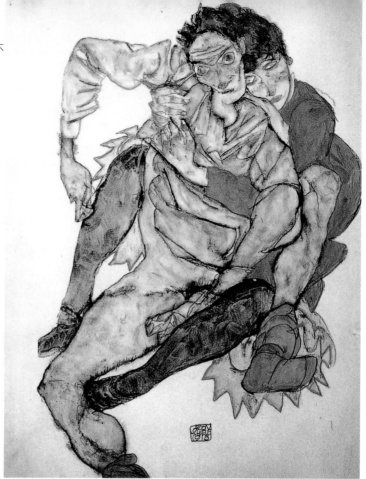

坐著的一對情人　1915　鉛筆、不
透明水彩、紙　52×41.1cm

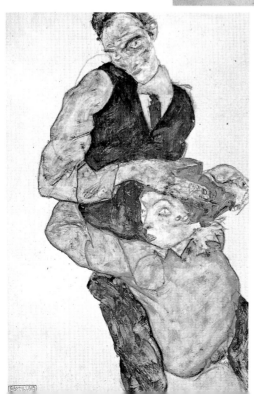

情人　1914-15年　鉛筆、不透明水彩、紙
47.5×30.5cm

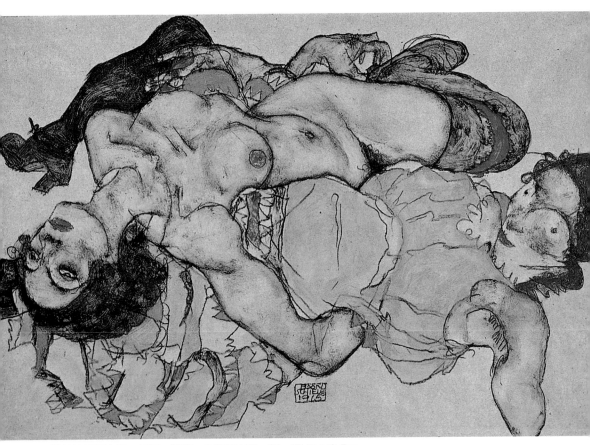

躺著的兩個女孩　1915　鉛筆、不透明水彩、紙　32.8×49.7cm

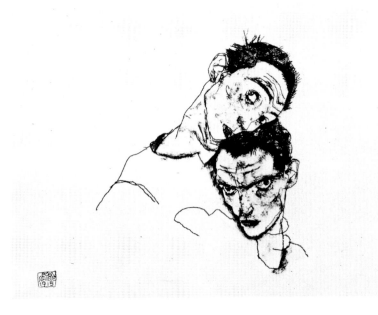

雙重自畫像　1915年
鉛筆、不透明水彩、紙
32.5×49.4cm

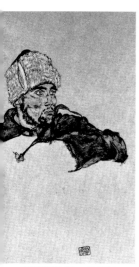

俄羅斯戰俘 1915年
鉛筆、不透明水彩、紙
44×30cm

梅耶林戰俘營的辦公室
1916年 鉛筆、紙
43.8×28.6cm

# 軍隊生活

　　軍隊生活並未影響席勒的繪畫工作，席勒的展覽還是不斷。
他在一九一六年參加了柏林和慕尼黑的分離派畫展、慕尼黑的高
茲畫廊展覽以及德勒斯登的平面藝術展等四個畫展。本來阿德諾
畫廊也打算在同年再_席勒舉辦展覽，不過因為席勒想要抬高畫價
而告吹。

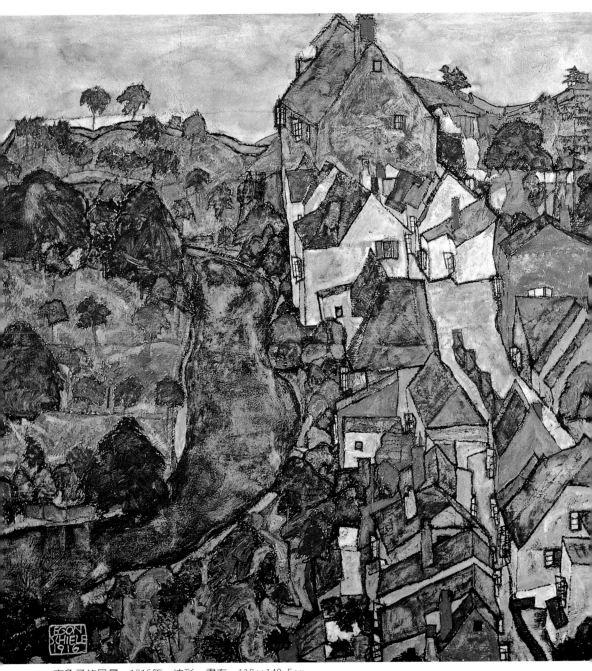

克魯矛的風景　1916年　油彩、畫布　110×140.5cm

　　一九一六年春天，席勒被調到奧地利的梅耶林，擔任俄軍戰俘監獄的職員。他的長官卡爾‧莫澤（Karl Moser）發現自己的屬下有一手漂亮的書法字跡，以為他是作製圖或是室內裝潢的，後來才知道席勒是位有名的藝術家，同意席勒撥出時間作畫。席勒還獲得允許將一個貯藏是改為自己的工作室。席勒不但為一些軍官畫肖像，也抓住機會畫了許多戰俘監獄裡的俄國軍官。伊迪絲也跟著來到梅耶林。由於梅耶林是平園農業區，食物供應比較充裕，席勒反而在這裡有時間和餘裕在鄉間散步享受大自然，戰爭好似離席勒相當遙遠。

　　這段期間席勒靠著自己的回憶與素描畫了〈克魯矛的風景〉與〈水車磨坊〉等風景畫。這個時期席勒的風景畫不像過去一樣充滿著死亡與敗壞、陰鬱的象徵意涵，反而出現一種具有生命力的意識。有趣的是，在〈克魯矛的風景〉這幅畫中，席勒大量運用具有抽象意味的色塊線條組成的幾何結構，形成一種受到立體派影響的風格表現，好似立體派與分離派而來的裝飾主義的融合體。這一點是相當有趣的，立體派重視的是一種理性的、分析的觀察事物的態度，而席勒的主張一向都是挖掘情感，表現內在強度的。

　　這一年他也畫了一些肖像畫與自畫像，包括他的岳父哈姆斯，在席勒創作這幅畫時，他已經七十三歲了。

　　伊迪絲和席勒在梅耶林過得相當快樂，他們住在一起又有時間相處，還不必忍受首都維也納那裡物資缺乏的痛苦。不過席勒的性格從不滿足，他在一封信中寫著他仍想說服軍隊給畫家特殊待遇，因為這不是為了自己，是為了整個國家，「為了藝術與將來」。

　　同時席勒的名聲在德國大增，因為德國表現主義最重要的刊物之一《行動》在一九一六年九月製作了席勒專輯，這是少數藝術家才能獲得的榮耀，專輯用席勒的自畫像當作封面，內容收錄了席勒的素描、木刻以及詩作。

　　一九一七年一月席勒被調回維也納，在帝國皇家前線軍需供應處工作。這個單位專門負責供應需要的食糧用品。這對席勒簡

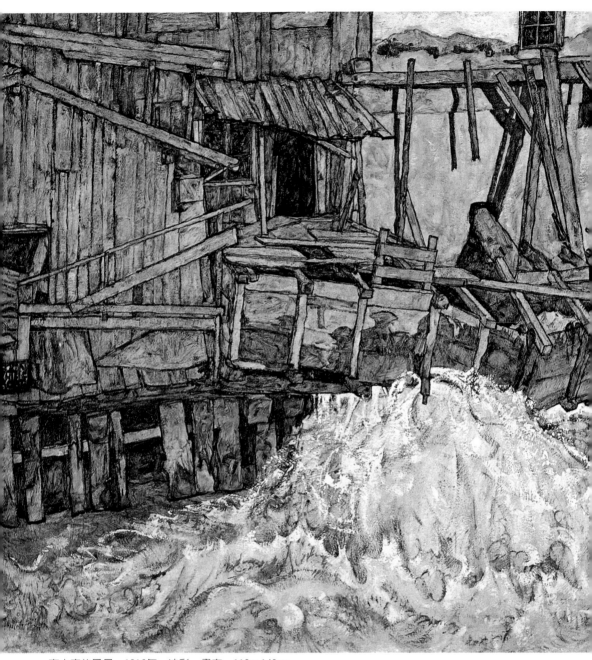

有水車的風景　1916年　油彩、畫布　110×140cm

直是太大的幸運，他可以住在家裡，還可以享受無缺的食物菸酒與咖啡。這一年儘管戰事趨緊，但席勒創作了十三幅油畫與大量的素描。他在五月於佩拉特舉行的奧地利戰時美展中展出，參展作品包括他在一九一三年畫的〈復活〉，以及十九件以俄國戰俘與奧國軍官爲主題的素描。席勒此時已成爲奧地利青年藝術家的代表之一。

席勒再一九一七年受邀參加由奧地利政府支持的畫展，到斯德哥爾摩與哥本哈根展出，這項展覽是奧國政府的宣傳手法，想要向這些中立國宣揚自己並非戰爭中的侵略者，而是一個有文化背景的國家，是基於文明的理念與價值而戰。這一連串的際遇再度印證了席勒的好運。但是，同樣地席勒不會滿足，他仍舊抱怨自己的生活悽慘，錢不夠用，也向他那與他關係疏遠的母親抱怨，他的家人對他不夠好。

一九一八年二月克林姆死於一場流行性感冒。這場西班牙傳染來的流行性感冒後來成爲一場國際性的大流行，造成的死亡人數比戰爭還多。席勒在太平間裡畫了三張克林姆的遺像。席勒的心情複雜，他想必渴望取代克林姆成爲奧國藝術界的盟主，他唯一的對手就是柯克西卡了。

克林姆剛過世，當時仍有廣大影響力的分離派，邀請席勒成爲他們四十九週年畫展的主要畫家，在他們畫展的中心展室展出十九件油畫和二十九件素描，可以說是席勒人生的頂點。席勒的心態從他爲這次展出設計的一張海報表現無遺。這張海報取材自基督最後的晚餐，席勒坐在原本是耶穌基督的位子上，他對面的椅子卻是空著的，這張空著的椅子可能暗示著克林姆的過世，這位分離派的創始人，無法親眼見到他的後繼者在這個分離派展覽中的成功。這張海報是根據他的未完成的油畫〈朋友〉而來的。

這次分離派的展覽相當成功，也爲席勒帶來大量的肖像畫的委託，他的畫價又漲了好幾倍。席勒也受聘爲維也納市立劇院製作壁畫，席勒彷彿眞的成爲克林姆的接班人了。他和妻子搬離海欽格豪普街的公寓，搬到海欽郊區單棟的小房子裡，在屋子的花園裡有一間兩層樓的畫室。克林姆以前的畫室也在海欽。

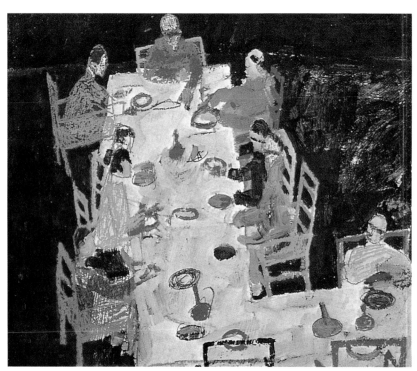

朋友　1918年　油
畫、畫布　99.5×
119.5cm

朋友的素描　1918年
鉛筆、紙
16.5×16.5cm

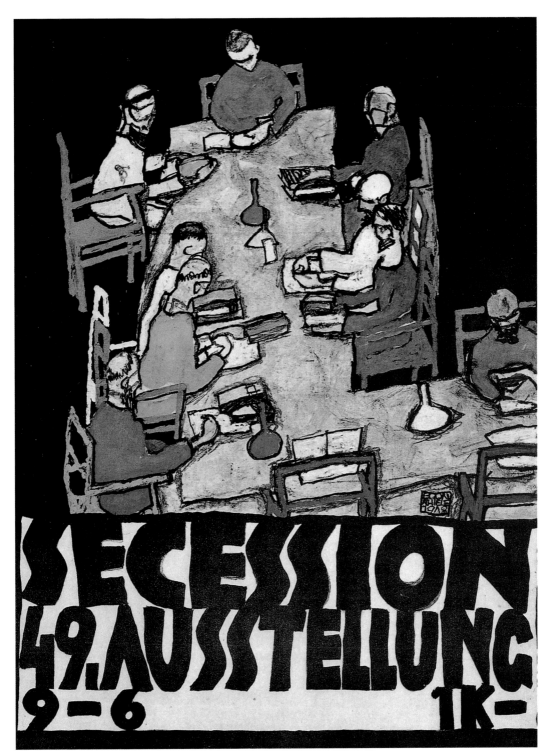

維也納分離派第49屆展覽會海報　1918年　63.5×48cm

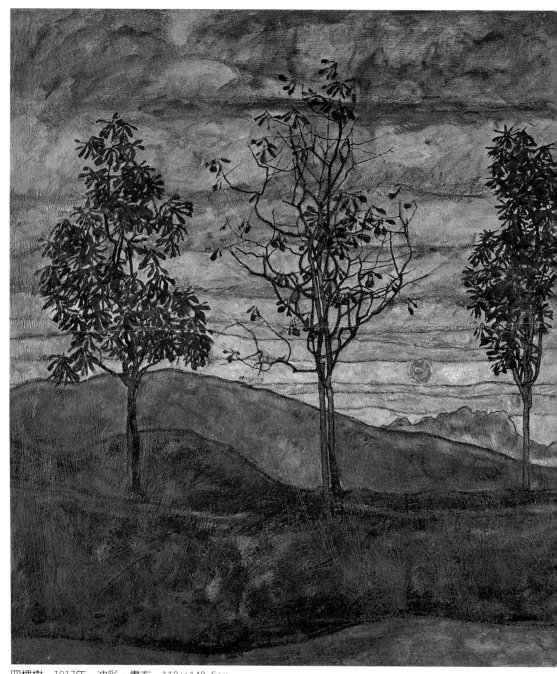

四棵樹　1917年　油彩、畫布　110×140.5cm

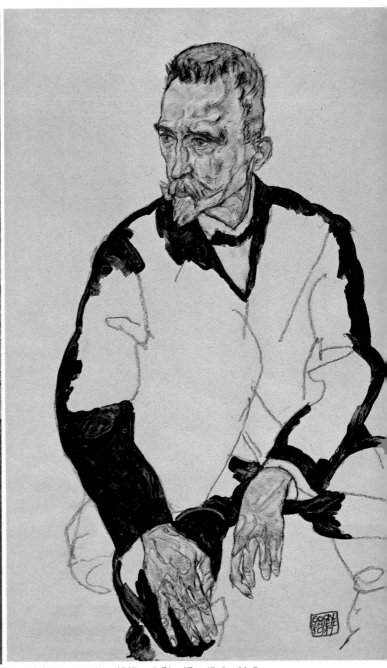

班尼詩畫像　1917年　鉛筆、水彩、紙　45.8×28.5cm

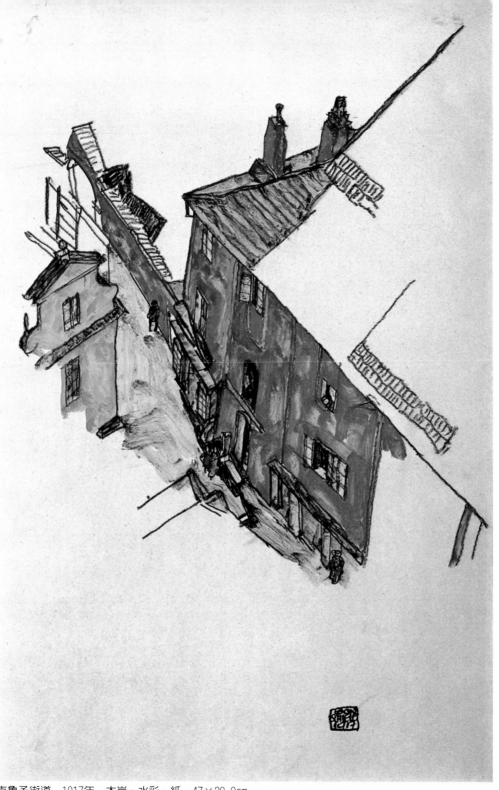

克魯矛街道　1917年　木炭、水彩、紙　47×29.9cm

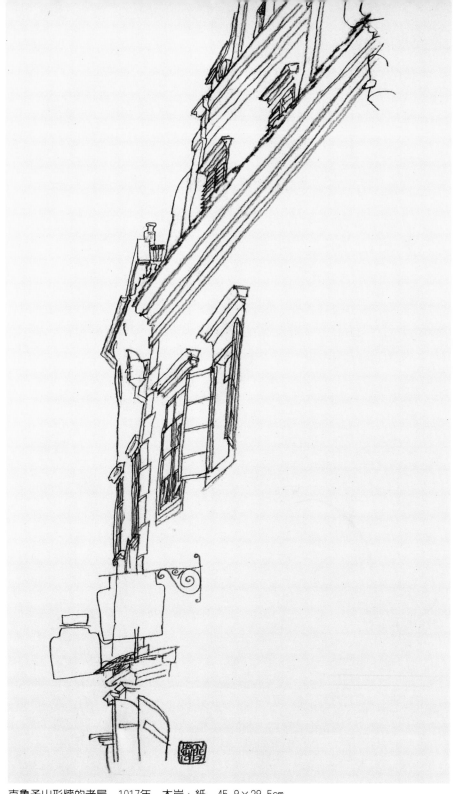

克魯矛山形牆的老屋　1917年　木炭、紙　45.8×28.5cm

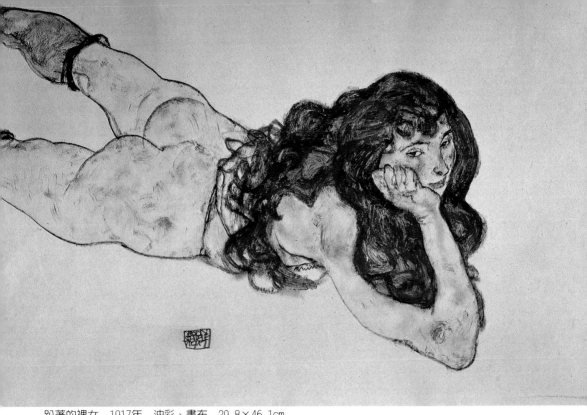

趴著的裸女　1917年　油彩、畫布　29.8×46.1cm

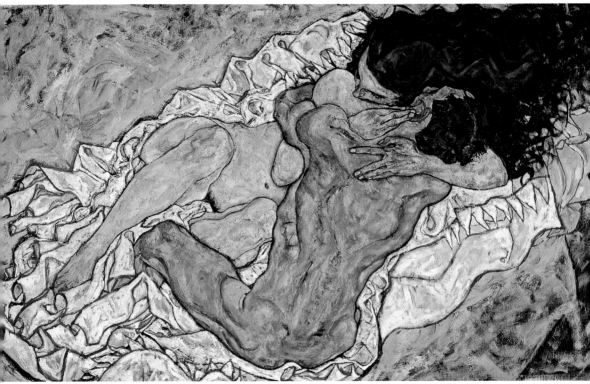

擁抱　1917年　油彩、畫布　100×170cm　　　　坐著的女人　1917年　木炭、紙　46×29.5cm（右頁圖）

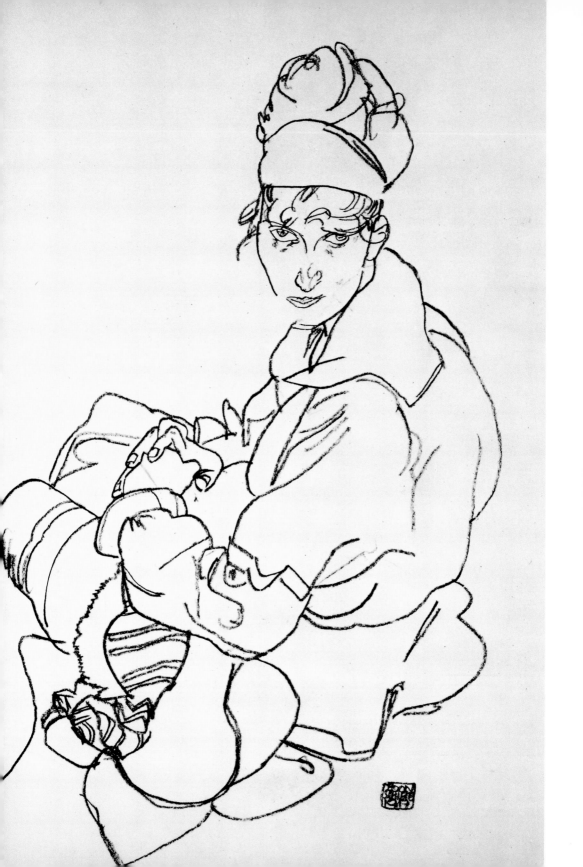

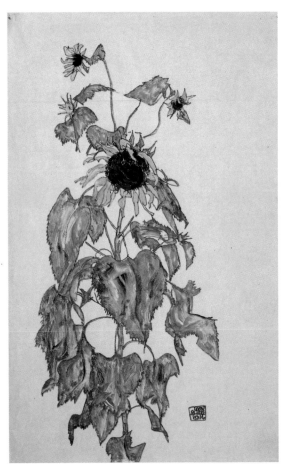

向日葵　1916年　水彩、油畫

阿諾・蕭恩堡的畫像　1917年　粉彩、紙　45.3×29cm

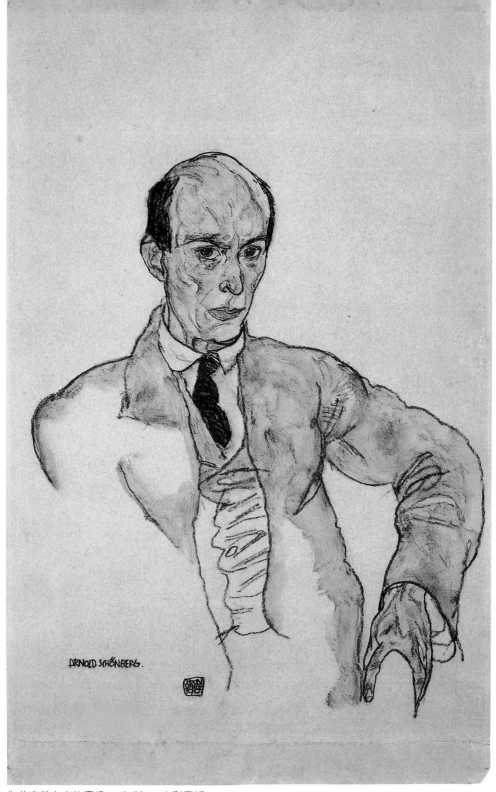

作曲家荀白克的畫像　1917年　水彩畫紙

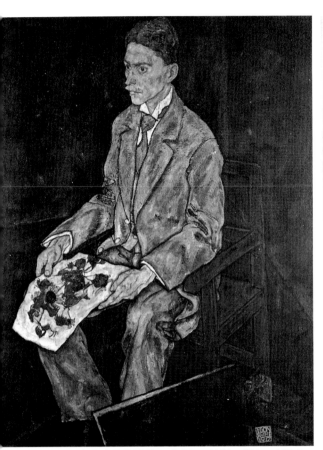

馬丁　海伯迪茲的畫像　1917年　油彩、畫布　140.5　×110cm

披布的裸女坐像　1917年　鉛筆、紙　45.7×30cm

蹲著的裸男　1917年　粉彩、不透明水彩、紙
46.1×29.1cm

穿格子襯衫的自畫像　1917年　鉛筆、不透明水
彩、紙　45.5×29.5cm

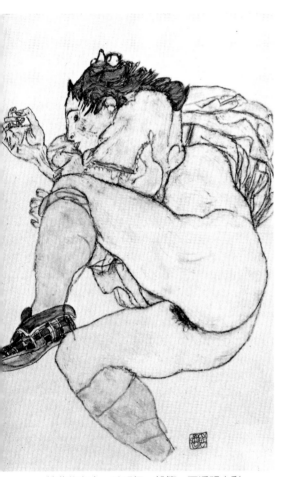

蜷曲的女人　1917年　鉛筆、不透明水彩、
紙　46×29cm

艾瑞克・列德勒的畫像　1917年　粉彩、紙　45.8×
29.5cm

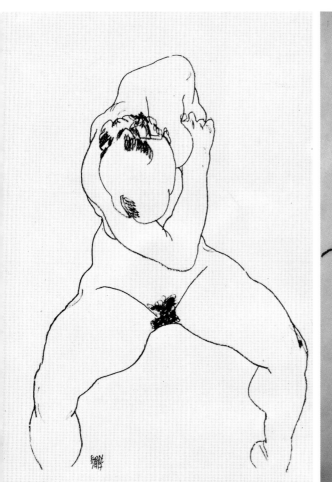

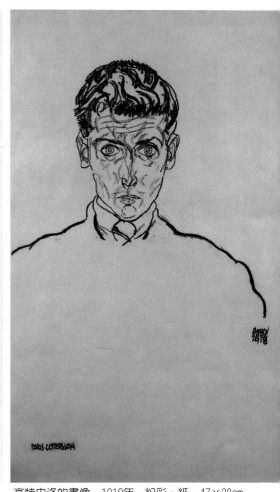

頭低下的站立裸女　1917年　粉彩、紙　46×29.7㎝　　　　　高特史洛的畫像　1918年　粉彩、紙　47×30㎝

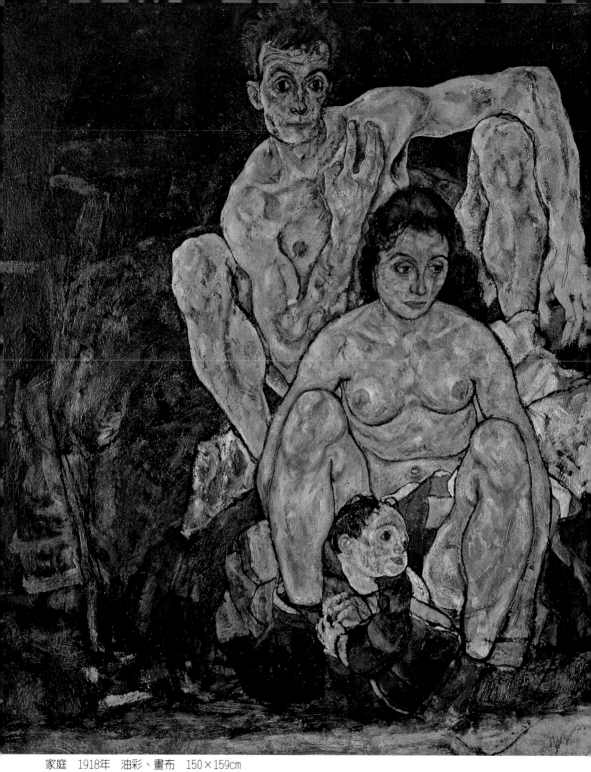

家庭　1918年　油彩、畫布　150×159cm

# 悲劇

　　席勒的地位達到頂峰，藝評人對席勒畫中毫不遮掩的墮落、慾望以及靈魂的探索予以肯定。弔詭的是，此時席勒的畫中過去那份憂鬱不安早已消失，也沒有過去畫中那份挑釁與攻擊性，也許由於情感與經濟的安定，席勒畫中此時出現的是一種較為平穩與安全的情感。這時席勒畫中的女性，仍舊性感坦白，但是已經沒有那種強烈的神經質與性慾，反而有種篤定的溫柔與肯定。他畫中的女人也不再是瘦骨嶙峋的，出現了肉體的分量。他的線條也從焦慮不安轉為柔和。

　　這個特質從一九一七年的〈擁抱〉就可以見到，更在一九一八年的多件素描中更為鮮明。席勒與伊迪絲快樂的生活促使他創作了〈家庭〉這樣的畫作。

　　在〈家庭〉這幅巨幅畫作中，一對裸體的夫妻與小孩溫和地聚在一起，畫中的男人正是席勒自己，這是席勒的畫作首度完全轉向肯定人性與情感的正面特質，或者說，某種程度地認同了席勒自己過去所反抗的某種傳統價值觀。席勒過去的自畫像中，儘管畫中人也出現雙眼灼灼直視前方的模樣，但是總讓人覺得畫中人其實不是看著外頭與未來，畫中人是在看著自己與挖掘過去的陰鬱。但是，「家庭」中的席勒眼神溫和，第一次像是真正直視自己以外的世界並有所期待。畫中的席勒，也不再是過去那個身體枯瘦、姿態扭曲、比例怪異的畫家，他的身體有著結實的肌肉，強壯健康。而這幅畫中夫妻之間的關係親密穩定，不再是性的緊張，還有那個虛構的孩子，彷彿他們自成一個親密的團體。

　　另外，從席勒這個時期的肖像畫中也可見到，席勒的筆法有相當大的不同。過去席勒重視線條以及圖案區隔畫面的手法，逐漸衰退。席勒現在著重在自由的、富情感性的筆觸。這在一九一八年他為妻子伊迪絲的肖像，以及一九一八年的〈居特斯洛肖像〉中都可以見到，尤其是居特斯洛肖像中，居特斯洛身後那紅黃褐色組成的背景像是燃燒一般。他也不在運用線條去分割人物的衣物、身體以及背景的處理。這樣的手法有點像是十多年前維也納

伊迪絲畫像　1918年
粉彩、紙　45×29.5cm

表現主義的筆法，但是當初席勒並未走上這條表現派的路子，如今他可能嘗試這樣的手法。

　　席勒這一年的代表作〈家庭〉其實有著自傳的色彩，一九一八年四至五月間，伊迪絲發現自己懷孕。但是，懷著六個月身孕的伊迪絲卻在十月因為感染流行性感冒過世。席勒發現這場流行病疫的可怕，取消約會待在家中，自己又有比別人充裕的營養，

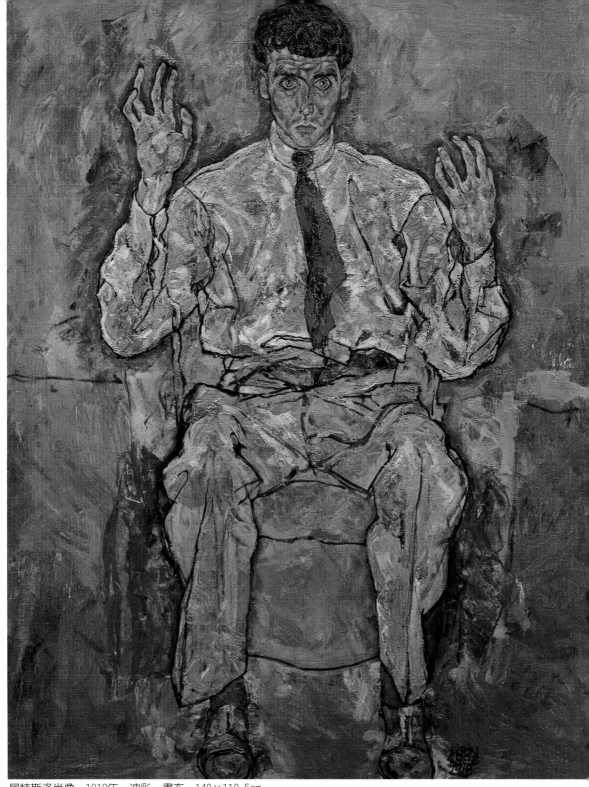

居特斯洛肖像　1918年　油彩、畫布　140×110.5㎝

但是他還是染上了流行性感冒。

　　席勒生病的時候不要與他關係疏遠的母親照顧，反而拜託岳母照顧他。他死在海欽格豪普街的岳母哈姆斯家。席勒在他聲名鼎盛的時候去世了。

　　席勒死的時候只有二十八歲，他在生前積極地將自己製造成一段傳奇。席勒過世那一年，奧匈帝國也正式結束了。

農民的水罐　1918年
炭筆、水彩、紙
46×30㎝

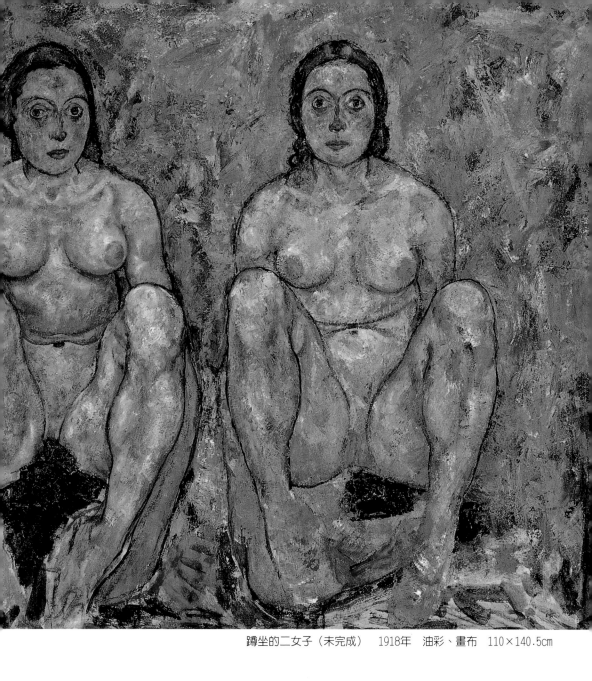

蹲坐的二女子（未完成）　1918年　油彩、畫布　110×140.5cm

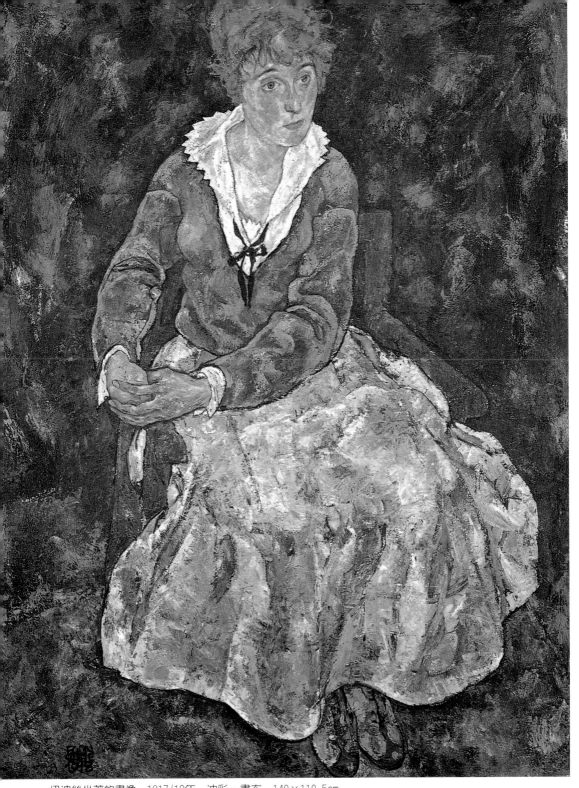

伊迪絲坐著的畫像　1917/18年　油彩、畫布　140×110.5cm
蹲坐的女人　1918年　木炭筆、紙　45×29.5cm（右頁圖）

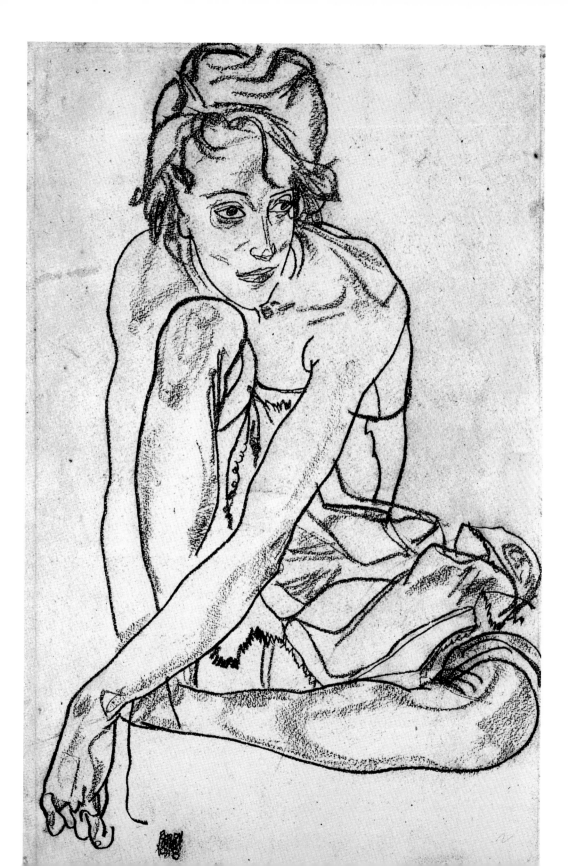

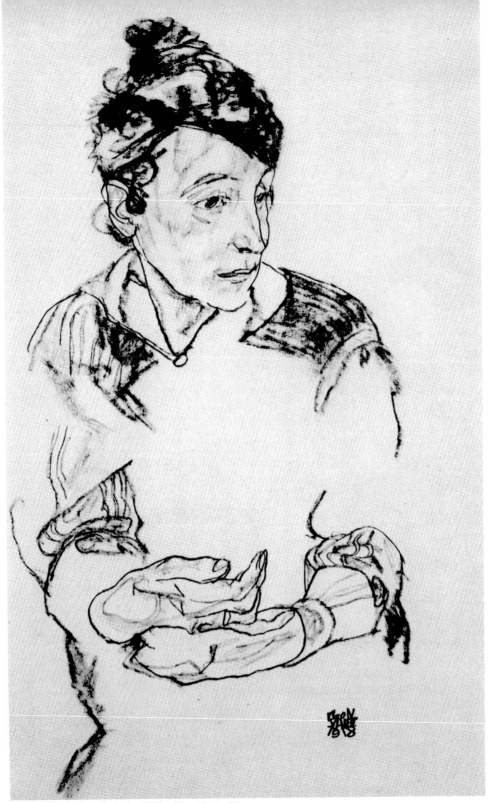

席勒母親的畫像　1918年　炭筆、紙　45.7×29cm

# 年譜

一八九○　六月十二日出生於維也納近郊的杜倫。

　　　　鐵路官員亞道夫‧席勒與妻子瑪莉的第三個兒子

一八九四　四歲。妹妹葛蒂出生，葛蒂日後成爲席勒最喜歡的模
　　　　特兒之一，葛蒂在一九一四年嫁給席勒的友人畫家培
　　　　希卡。

　　　　席勒的兩個姊姊：艾薇拉生於一八八三年，死於一八
　　　　九三年。

　　　　二姊米蘭妮生於一八八六年。

一八九六　六歲。進入杜倫國民學校（小學）。

一八九七　克林姆、霍夫曼組成維也納分離派。

一九○二　十二歲。小學畢業後離開杜倫，進入了克萊門中學就
　　　　讀，之後又轉入克洛斯特紐堡中學成爲這裡的學生。

一九○五　十五歲。席勒的父親於一九○四年十二月三十一日夜
　　　　裡過世。

　　　　席勒的姨丈，也是他的教父齊哈采克被指定爲他的監
　　　　護人。

　　　　席勒開始作自畫像。

一九○六　十六歲。席勒的繪畫老師史特勞赫、畫家卡赫以及藝
　　　　術史學家波克，推薦席勒接受藝術訓練。

　　　　席勒於秋天進入維也納藝術學院，接受在葛里班卡教
　　　　導。

一九〇七　十七歲。席勒搬到他的第一個工作室，位於維也納的
　　　　克包葛斯街二號。
　　　　與畫家克林姆結識。畫風受維也納分離派影響。
　　　　與妹妹葛蒂前往特里斯德港旅行。

一九〇八　十八歲。第一次公開展出，在克洛斯特紐堡地區畫廊
　　　　展出。

一九〇九　十九歲。四月離開了維也納藝術學院，與其他學生加
　　　　入新藝術團體，
　　　　席勒的四件作品參加了一九〇九年分離派藝術展
　　　　經喬瑟夫‧霍夫曼與「維也納工作室」聯繫。
　　　　十二月新藝術團體在畢斯可畫廊舉行展覽。
　　　　展覽時席勒認識了作家與工人時報的藝評羅斯勒，羅
　　　　斯勒將席勒引介給兩位大收藏家雷尼豪斯、雷謝爾與
　　　　出版商克斯瑪克。

一九一〇　受到畫家歐森影響畫了許多精彩肖像與自畫像。
　　　　與監護人齊哈采克決裂

一九一一　二十一歲。在母親的故鄉克魯矛設立了工作室。
　　　　與模特兒瓦莉同居。
　　　　八月席勒搬到紐倫巴赫。
　　　　與慕尼黑的畫商高茲聯繫，簽了一年合約。

一九一二　二十二歲。與新藝術家團體的成員共同在布達佩斯展
　　　　出。慕尼黑的高茲畫廊旗下有藍騎士團體。
　　　　四月到五月席勒作品在德國重要的福克旺博物館展
　　　　出，一同參展包括哈根派團體、藍騎士、橋派等團
　　　　體、柯克西卡。
　　　　四月十五日他在紐倫巴赫被捕，不久之後被轉送到聖
　　　　波爾頓，他被判入獄三天，罪名是展出不雅的畫作，

結果他服刑了二十四天，在五月八日獲釋。

七月份參展哈根派團體展，結識餐廳老闆暨收藏家豪爾。

在科隆的大展中，席勒展出三件作品。

十月份席勒搬到了維也納十三區的的畫室，在這裡持續工作了好幾年。

年終他接受企業家列德勒家族接待，至匈牙利作客度過耶誕節與新年。

一九一三　二十三歲。席勒獲選進入奧地利藝術家協會的成員，三月份並與成員一同在布達佩斯聯展。

慕尼黑高茲 畫廊以及其他城市舉行個展。

前往克魯矛、慕尼黑、維拉赫等地旅行。

一九一四　二十四歲。席勒也前往非德語系國家展出，包括羅馬、布魯塞爾以及巴黎。

攝影家特拉卡拍攝了多張具有表現力席勒人像照。

十二月三十一日席勒的個展在維也納的阿諾德畫廊展出。

一九一五　二十五歲。六月十七日與伊迪絲・哈姆斯結婚。

六月二十一日席勒在布拉格入伍，在維也納擔任軍中文職並護送蘇聯戰犯。

自三月八日到九月三十日期間席勒紀錄了戰爭日記。

一九一六　二十六歲。參加柏林與慕尼黑的分離派畫展，慕尼黑高茲畫廊以及德勒斯登的平面藝術展等四個展覽。

五月初席勒轉調奧地利的梅耶林擔任俄國戰俘監獄營職員，他在軍中還得到了一間工作室，可以持續自己的藝術創作。

一九一七　二十七歲。一月席勒轉調至「帝國皇家陸軍軍需供應

處」任職，席勒得以回到維也納。九月底，調往維也納陸軍博物館。

五月參加柏林的奧地利戰時美展。

書商李希得・拉尼出版席勒素描十二幅選集。

一九一八　二十八歲。克林姆在二月六日過世。

三月份第四十九屆維也納分離主義展中，以席勒作為主要畫家展出，安排席勒中央展廳展出十九件油畫與二十九件素描。

妻子伊迪絲懷孕待產。但十月份他的妻子卻因西班牙流行性感冒死亡。

三天後，十月三十一日，席勒自己也因感染同樣疾病過世。

扎拉創刊《達達雜誌》。

吉姆・阿波里內爾去世。

西班牙流行性感冒傳染歐洲。

第一次世界大戰結束。

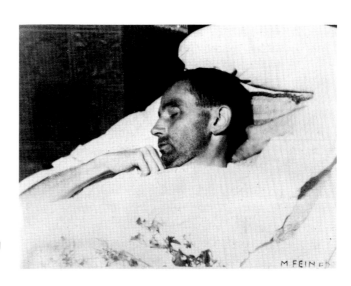

病床上逝世的席勒
1918年　攝影

國家圖書館出版品預行編目資料

---

席勒＝Egon Schiele / 李維菁著-- 初版. --
臺北市：藝術家，2004〔民93〕
面；公分.--（世界名畫家全集）

ISBN 986-7487-30-3 （平裝）

1. 席勒（Schiele,Egon, 1890-1918）－傳記　2. 席勒
（Schiele, Egon,1890-1918）－作品評論3. 畫家－奧地利－
傳記

940.99441　　　　　　　　　　　　　　93016330

世界名畫家全集

# 席勒 Egon Schiele

何政廣／主編　李維菁／著

發 行 人　何政廣
編　　輯　王庭玫・王雅玲・黃郁惠
美　　編　李怡芳
出 版 者　藝術家出版社
　　　　　台北市重慶南路一段147號6樓
　　　　　TEL：（02）2371-9692～3
　　　　　FAX：（02）2331-7096
　　　　　郵政劃撥：01044798 藝術家雜誌社帳戶

總 經 銷　時報文化出版企業股份有限公司
　　　　　桃園縣龜山鄉萬壽路二段351號
　　　　　TEL：（02）2306-6842

5號

　　　　　FAX：（04）2533-1186
製版印刷　欣佑彩色製版印刷股份有限公司
初　　版　2004年9月
定　　價　新臺幣480元

ISBN 986-7487-30-3（平裝）
法律顧問　蕭雄淋
**版權所有・不准翻印**
行政院新聞局出版事業登記證局版台業字第1749號